練好一招，從遜咖變攝影高手

變攝影高手

自然之筆——著

自序

每一個人的攝影故事，都是從一部相機開始，而我也是如此。多年前開始在學校擔任棒球教練，每次出外比賽都需要拍攝照片，供賽事結束後的核銷使用。因為常常拍出模糊不清、曝光不準、主題不清楚的照片，便心生學習攝影之念頭。參加了幾次攝影學會的基礎攝影班，加上自己不斷的摸索，漸漸對攝影有了初步了解。

學習之初正逢數位攝影崛起，攝影門檻大為降低，網路充斥著琳瑯滿目的資訊，攝影的學習不再困難、不再神祕，暗房也不再是神話。我的攝影歷程順應著這股潮流，加入當時網路非常夯的攝影家手札，並擔任幹事，跟著許多攝影愛好者，四處衝景拍照———福壽山、小格頭、阿里山、二寮等等都有我的足跡。回來後就在網路上分享照片，接受攝影朋友的批評與指教，樂此不疲。後來我到世新大學圖文傳播暨數位出版學系碩士班進修攝影，遇到了我的指導教授蔣載榮老師，我的攝影思維開始有了改變。

蔣載榮老師給我的觀念是「攝影應該是無所不在，應該是隨時隨地都可以拍攝」。確實，對大多數業餘攝影人而言，生活記錄才是最大的拍攝主題，才是更應該記錄的影像。著名的拍攝景點，有許多人在拍，年年在拍也年年不變。相較之下，家人的生活、成長，周遭環境、社會現象、歷史建築文化，卻都是隨時隨地在改變，更應該即時記錄。

攝影應該是生活的一部分，學習攝影也應該是毫無壓力的。回憶過去我學習攝影的歷程，授課老師們總喜歡從光圈、快門、測光等「基礎攝影理論」教起。但這樣的學習課程，對於初學攝影的人就顯得艱深枯燥，攝影學習應該是輕鬆愉快的。

這本書便是朝這樣的方向編寫，講解典型主題式案例，分別從自然風景、晨昏夜景、人文地景、人像攝影、動物攝影、動態靜態攝影等主題，觀摩照片及了解拍攝參數，用最簡短的說明，讓初學者一點即拍出滿意的照片。

無須從第一頁讀到最後一頁，有興趣的讀者朋友其實翻開任何一頁、任一章節，都能在最短時間內快速掌握該情境的拍攝技巧。當然閱讀全書，絕對可以建立起對攝影的基本了解。而將光圈、快門、ISO、測光等基礎理論置於每章之末，希望透過各個主題式講解後，再回頭比對基礎原理，同時逐章累積基礎知識，相信這樣的學習更為輕鬆，更可靈活運用。

目錄

三　地景、人文

四　人像攝影

五 動物攝影

六 靜態

七 動態

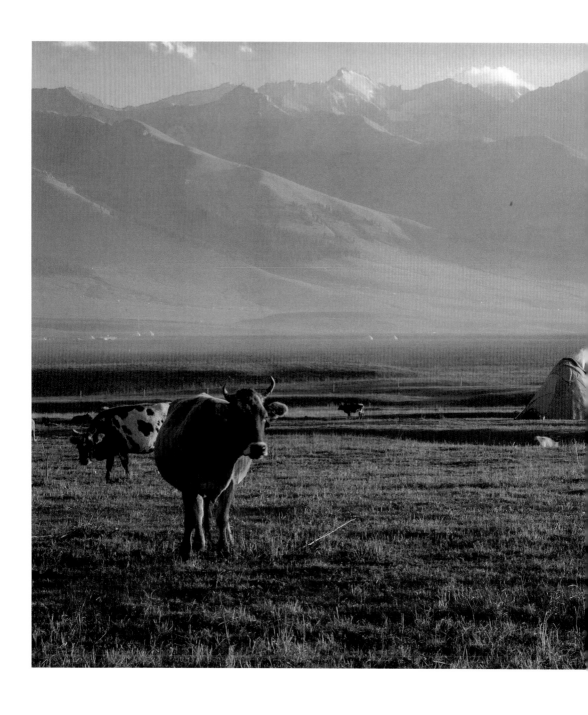

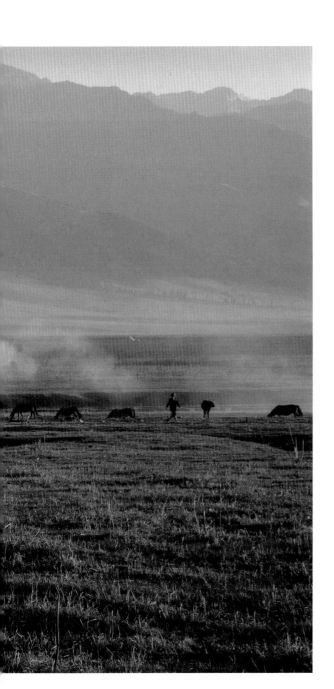

自然風景

練好一招，從遜咖
變攝影高手

01

—

適合自然風光
的焦段

廣闊的自然景觀，往往具有深刻的震撼力。想要捕捉讓人心曠神怡
的畫面，舉起相機後，該從何處著手？

拍攝這樣的場景，廣角鏡頭和超廣角鏡頭顯然是最佳選擇。攝影鏡
頭的焦距，通常可解釋為鏡頭的拍攝範圍或可視角度；焦距愈長，
鏡頭就可以拍攝得愈遠，可拍攝的範圍及角度相對也比較小。我們
習慣稱鏡頭焦距 50 mm 為「標準鏡頭」，它的視野角度最接近人
眼所見範圍。通常鏡頭可依焦距劃分成 24 mm 以下的超廣角鏡頭、
24-35 mm 的廣角鏡頭、35-80 mm 的中焦段鏡頭，80 mm 以上則
通稱望遠（長焦）鏡頭。

然而針對 DSLR 數位單眼相機使用者來說，還須注意焦距比率轉換
（focal length ratio）。除了全片幅外，絕大部分的 APS 數位單眼
相機的感光元件面積都小於 35 mm，所以當我們將鏡頭安裝在 APS
數位單眼相機時，因為感光元件面積較小，可攝取的角度就變小，
焦距就會變長。

了解焦段的不同後，就可以選擇合適的焦段來拍攝風景照片。超廣
角及廣角鏡頭不但有較大的景深，拍攝時可將前景、中景、遠景都
清楚呈現，也比其他鏡頭具有更強的透視感及空間感。

圖 1-1 前景為水草及小水潭，中景為正在吃草的馬群，遠景為湛藍
的天空，並使用 CPL 偏光鏡將水潭反光去除，並增加天空的藍度。

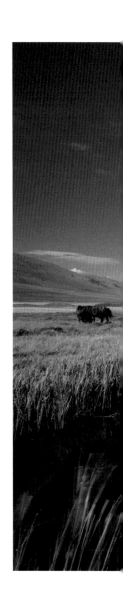

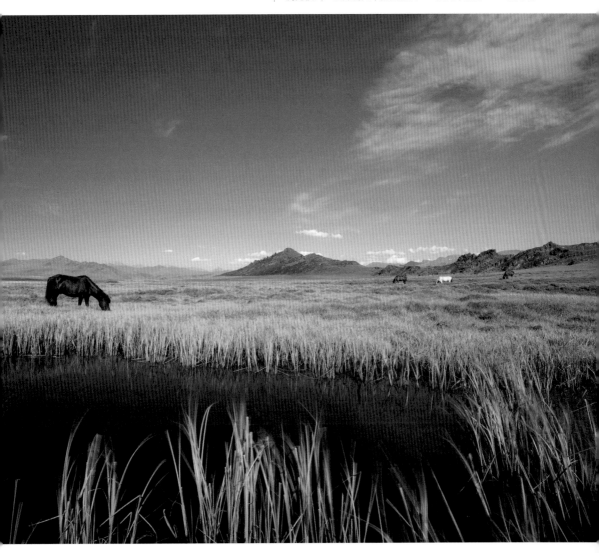

但也不是每次拍照都會遇到前景、中景、遠景全部令人滿意的畫面，此時可利用攝影構圖的減去法，選擇適當的焦距，將不需要的元素去除。選擇最精華的部分以突顯主題，畫面也會呈現出張力。如圖 1-2 前景是草地，為了增加視覺張力，捨去前景，拉近畫面，僅取馬匹及美麗的流雲。

各廠焦距比率轉換如下：

感光元件大小	焦距比率轉換	機型
全片幅 Full Frame	焦距換算倍率：1	如 Nikon D4、Canon 5DIII、Sony A99 等
APS-H 片幅	焦距換算倍率：1.3x	如 Canon EOS 1D Mark III 等
APS-C 片幅	焦距換算倍率：1.5x	如 Nikon D、Sony α、Pentax
APS-C 片幅	焦距換算倍率：1.6x	如 Canon 7D
4/3 或 M4/3	焦距換算倍率：2	如 Olympus E、Panasonic GF 系列等
Nikon CX 片幅	焦距換算倍率：2.7x	Nikon 1 系列

手機拍攝提示

- 使用夾式廣角鏡頭，可呈現廣闊的效果。使用時注意不同倍率造成的暗角。
- 避免使用前置鏡頭，以獲得最佳畫質。
- 手機拍照會有快門延遲現象，在拍攝時一定要持穩機身，按下拍攝鍵後，一定要保持穩定的姿勢直到顯示拍攝完成。
- 不建議使用數位變焦來取景。盡量靠自己的雙腳靠近拍攝主題，以去除畫面中不必要的元素，取得較佳畫面。若無法靠近主題，可先正常拍攝，再利用軟體進行後期製作裁切，成像畫質效果遠勝於使用內建數位變焦。

1-2 | 拍攝焦段：32 mm｜快門：1/25 秒｜光圈：F20｜ISO：100｜測光模式：矩陣測光｜拍攝模式：A 模式｜使用 CPL 偏光鏡

旅行良伴：
高倍數變焦鏡

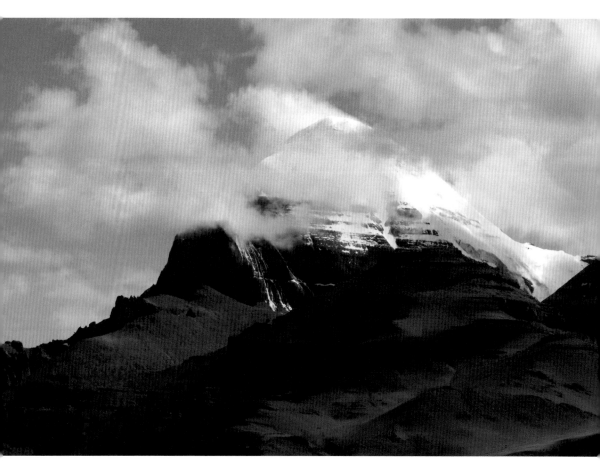

2-1 | 拍攝焦段：200 mm（焦距比率換算 300 mm）｜快門：1/250 秒｜光圈：F8｜ISO：100｜
測光模式：矩陣測光｜拍攝模式：A 模式

自助旅行的過程中，為了減輕行李負擔，可能無法攜帶多顆鏡頭替換運用。此時，焦段涵蓋範圍廣的「旅遊鏡」就是最好的幫手了。

變焦鏡頭（zoom lens）指可以改變焦距的鏡頭，分成廣角變焦鏡頭、標準變焦鏡頭、望遠變焦鏡頭及高倍率變焦鏡頭。倍率超過 3 倍的高倍率變焦鏡頭，因為可使用的焦段多，充分減輕更換鏡頭的不便與負擔，因此被稱為「旅遊鏡」。

拍攝時：
- 若可以移動腳步，建議以腳步替代變焦。
- 這類型的鏡頭最佳畫質通常落在光圈的中間值，建議利用此特性，把光圈放在 F8～F16 之間，尤其高倍變焦鏡畫質較為鬆散，更需要鏡頭最佳光圈值來彌補。
- 開啟防手震功能，彌補光圈變小的缺點。
- 焦距愈長，所需的安全快門愈快。
- 使用長焦段拍攝時，建議提高 ISO，以安全快門為優先考量。
- 消費型數位相機通常提供數位變焦，建議將其關閉。

市面上常見的「高倍變焦旅遊鏡」通常含 18 mm 的超廣角到 200～300 mm 的長焦段，變焦倍率達 11 倍以上，浮動光圈為 F3.5～F5.6 不等。這類鏡頭在廣角端易產生桶狀變形，也稱負型扭曲；長焦端則較容易出現枕狀變形，或稱正型扭曲，畫質及散景也普遍沒有其他低倍數變焦鏡頭或定焦鏡頭漂亮，但拍照有時要先求拍得到、再求好、再求高畫質，這樣方便的旅遊鏡頭，還是有它的必要性。

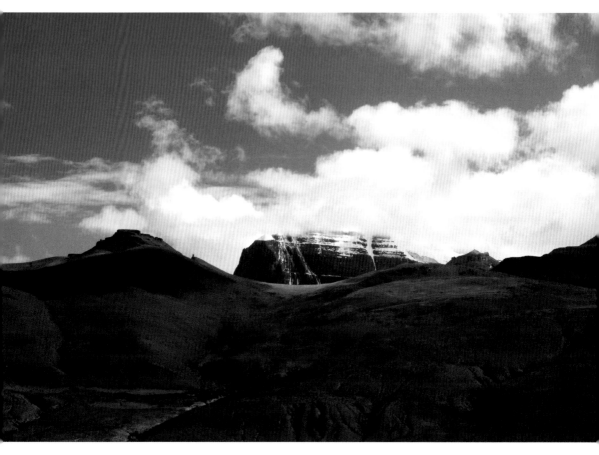

2-2 拍攝焦段：70 mm（焦距比率換算 105 mm）｜快門：1/90 秒｜光圈：F16｜ISO：200｜
測光模式：矩陣測光｜拍攝模式：A 模式

此類鏡頭也分為兩類：一為「浮動光圈變焦鏡頭」，意指鏡頭會隨著焦距增加，而光圈會縮小；另一類為「恆定光圈變焦鏡頭」，隨著鏡頭焦距增加，光圈是不會改變的，這類鏡頭通常都較為昂貴。

圖 2-1 是利用高倍變焦旅遊鏡的望遠端拍攝，以呈現山峰莊嚴肅穆的樣子；而圖 2-2 使用焦距換算比 105 mm 拍攝，但視角太大，望遠能力不足，畫面太多干擾物，未能拍出它神聖的樣貌。

🔲 **場 景 簡 介**

西藏‧岡仁波齊山
岡仁波齊山是藏傳佛教的神山，海拔 6,721 公尺，是岡底斯山脈第二高峰，至今仍無人攀登上頂峰，是藏族人心中的世界中心。

📱 **手 機 拍 攝 提 示**

使用夾式外掛鏡頭組以提升手機可拍攝的焦段。

偏光鏡拍出
飽和色彩

偏光鏡（polarizer）可說是攝影必備的配件之一，它可以顯著提升相片的品質。當光線經過平滑的反射面折射後，拍攝物體會形成反光，部分反射的光線會產生偏振光，使用偏光鏡的目的就是阻擋這些偏振光。

偏光鏡分為兩種類型：

PL 有線性偏光鏡

也稱直線偏光鏡。通常用於手動測光的舊式相機，較不合適使用於現在的 DSLR 數位單眼相機。

CPL 環形偏光鏡

可自動對焦、自動測光的 DSLR 數位單眼等相機，建議使用 CPL 環形偏光鏡。

無論是 CPL 還是 PL，使用時都是將濾鏡裝設在鏡頭前方，但唯獨 CPL 偏光鏡需要轉動濾鏡。

拍攝時：

- 光源與鏡頭方向呈現 90 度是 CPL 偏光鏡發揮最大偏光效果的角度。豎起拇指及食指成 90 度，然後再將拇指對準光源，食指所指的位置就是最佳的角度。
- 使用偏光鏡時，記得以順時針方向轉動，避免鬆脫掉落。
- 從觀景窗觀看影像的變化，反光消失後，畫面由亮漸暗，轉到最暗的時候再轉亮一點，此時就是拍攝時機。
- 偏光鏡的使用會減少光線的進光量約 1 ～ 1.5EV，同時降低快門速度，因此要注意安全快門。
- 如果光線不足，要注意因為手震所產生的模糊，可以利用腳架或是調高 ISO 值。
- 若使用廣角鏡頭，需搭配超薄型 CPL 偏光鏡。記得先拆下 UV 保護鏡再裝上 CPL 偏光鏡，避免拍出暗角。

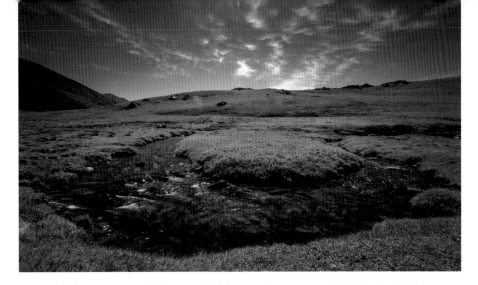

3-1 ｜ 拍攝焦段：17 mm ｜ 快門：1/2 秒 ｜ 光圈：F22 ｜ ISO：50 ｜ 測光模式：矩陣測光 ｜ 拍攝模式：A 模式 ｜ 使用 CPL 偏光鏡

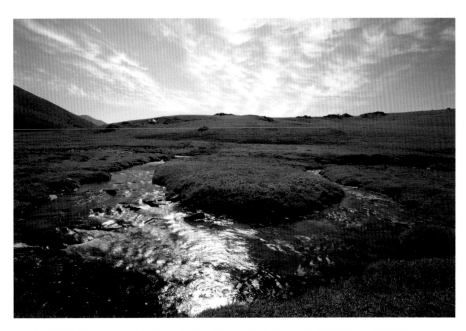

3-2 ｜ 拍攝焦段：17 mm ｜ 快門：1/4 秒 ｜ 光圈：F22 ｜ ISO：50 ｜ 測光模式：矩陣測光 ｜ 拍攝模式：A 模式

圖 3-1 及圖 3-2 就是有無使用 CPL 偏光鏡的差別：水面反光消失了，天空也更藍、更飽和了。

3-3 ｜ 拍攝焦段：17 mm ｜快門：1/20 秒｜光圈：F11 ｜ ISO：100 ｜測光模式：矩陣測光｜拍攝模式：A 模式｜
　　使用 CPL 偏光鏡

圖 3-3 和圖 3-4 也是有無使用 CPL 偏光鏡的對照：有使用的圖 3-3
中，海底岩石的紋路清晰可見。

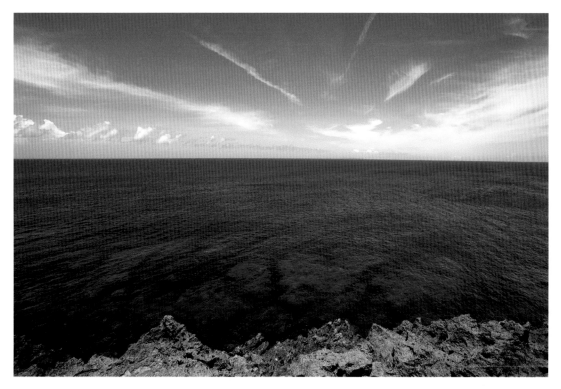

3-4 | 拍攝焦段：17 mm | 快門：1/50 秒 | 光圈：F11 | ISO：100 | 測光模式：矩陣測光 | 拍攝模式：A 模式

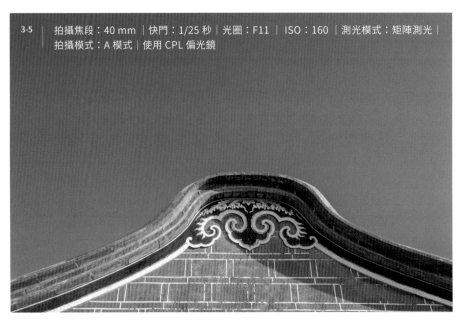

| 3-5 | 拍攝焦段：40 mm｜快門：1/25 秒｜光圈：F11｜ISO：160｜測光模式：矩陣測光｜拍攝模式：A 模式｜使用 CPL 偏光鏡 |

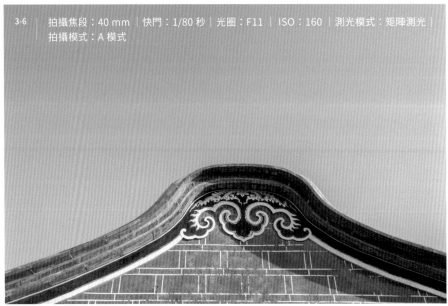

| 3-6 | 拍攝焦段：40 mm｜快門：1/80 秒｜光圈：F11｜ISO：160｜測光模式：矩陣測光｜拍攝模式：A 模式 |

圖 3-5 在拍攝時亦使用 CPL 偏光鏡；同一場景，若刻意將偏光鏡轉到較亮的時候拍攝，可以看出圖 3-6 的藍天飽和度明顯降低許多。

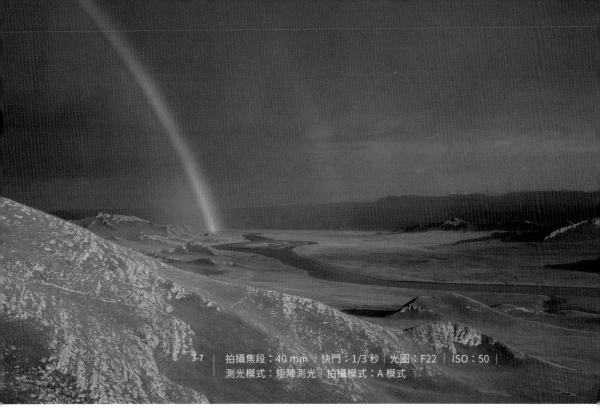

3-7　│　拍攝焦段：40 mm │ 快門：1/3 秒 │ 光圈：F22 │ ISO：50 │
測光模式：矩陣測光 │ 拍攝模式：A 模式

CPL 偏光鏡的功用是把反光消除，但有時某些場景卻需要保留。例如圖 3-7 中彩虹出現，因為彩虹是水氣在天空中產生的折射現象，此時就不建議使用偏光鏡，會降低彩虹的色彩飽和度。

📷 場景簡介

金門
金門的傳統閩南式建築「金形馬背」為屋頂曲脊和垂脊的銜接處鼓起的部分，又稱為「圓角馬背」或「圓角歸頭」。在金門，除大宅官家使用翹起的燕尾脊外，大多數民宅多用屋脊中間平直，兩旁收於邊牆的金形馬背式建築。

📱 手機拍攝提示

德國濾鏡大廠 B+W 出了一款手機、平板鏡頭專用偏光鏡「Smart Pro CPL」，可黏貼於鏡頭上，達到相機拍攝的效果。市面上亦有較為平價的手機夾式偏光鏡，同樣可以達成偏光效果。

小光圈拍出
迷人風景

迷人的風景照片需有正確的曝光、優異的畫質，其中包含清晰可見的前景、中景及遠景。相機鏡頭的解像力，是由畫面中心到周邊逐漸衰退。通常而言，光圈需要開到 F8 以下的小光圈，周邊解像力才會提升，也較能提供足夠的景深，再者較不容易產生邊緣失光的問題，所以我們在拍攝風景照片時通常會使用 F8 以下的小光圈。

鏡頭的最佳畫質通常落在光圈的中間值，因此要先了解手中鏡頭的特性，避免因為光圈縮太小，造成鏡頭繞射作用，使得畫質沒有提升，反而更差。

拍攝時：
● 搭配三腳架及快門線拍攝，必要時可使用反光鏡預鎖功能，減少擊出快門所產生的震動。

圖 4-1 是使用小光圈所拍攝的風景照片，藉由 CPL 環形偏光鏡，將小水潭的反光消除，讓天空更飽和。在構圖時特別將小水潭做為前景，與遠景的美麗流雲相呼應。

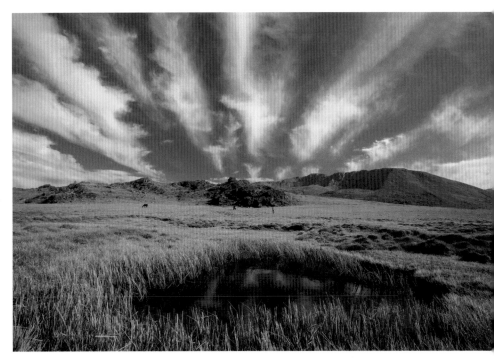

4-1 | 拍攝焦段：17 mm | 快門：1/15 秒 | 光圈：F22 | ISO：100 |
測光模式：矩陣測光 | 拍攝模式：A 模式

構圖：
直幅或橫幅？

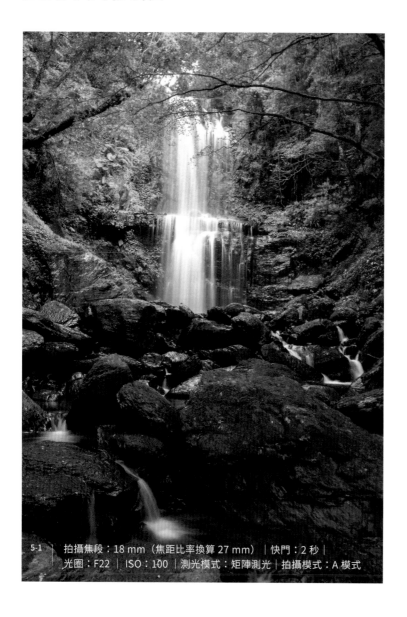

5-1　拍攝焦段：18 mm（焦距比率換算 27 mm）｜快門：2秒｜
光圈：F22｜ISO：100｜測光模式：矩陣測光｜拍攝模式：A 模式

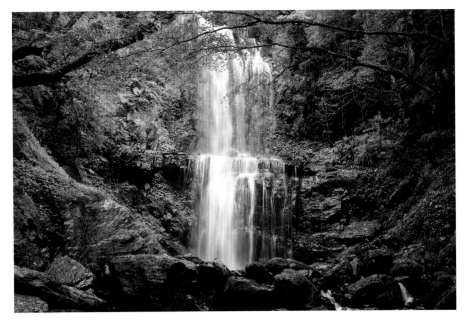

5-2　拍攝焦段：25 mm（焦距比率換算 37.5 mm）｜快門：1/10｜
光圈：F8｜ISO：100｜測光模式：矩陣測光｜拍攝模式：A 模式

面對大山大海或瀑布，直的拍好、還是橫的漂亮？

DSLR 數位相機的感光元件通常為 2：3 的長方形片幅，因此在構圖上便有了橫幅及直幅兩種選擇。通常橫幅的視野較寬廣，主要用來拍攝廣闊的大山及大海等場景。若被攝物走向呈現橫向，在構圖上也需要使用橫幅取景。直幅取景適合拍攝縱向的場景例如呈現上下走勢的高聳樹木或建築物。

因為瀑布呈現縱向走勢，在拍攝圖 5-1 時適合採用直幅取景；圖 5-2刻意使用橫幅拍攝，可發現畫面左右兩側成為視覺的干擾，也呈現不出瀑布走向的氣勢。

圖 5-3 這張照片採用橫幅取景，把左右兩側的人都拍進去了，畫面感覺凌亂，缺乏張力；為了突顯主題，圖 5-4 採用直幅構圖，畫面更簡潔而有張力了。

5-3 ｜ 拍攝焦段：30 mm（焦距比率換算 45 mm）｜快門：1/125｜
光圈：F5.6｜ISO：200｜測光模式：矩陣測光｜拍攝模式：A 模式

📷 場景簡介

新北·雲森瀑布
位於新北市三峽區的雲森瀑布是「雲心」與「森山」瀑布的合稱，此名給人一種「雲深不知處」的想像。

嘉義·阿里山
櫻花季加上百年歷史的國寶級蒸氣小火車，吸引不少遊客前往。

📱 手機拍攝提示

手機的片幅比率較多樣化，但取景構圖方式也同相機，依照被攝物決定直幅或橫幅的取景。

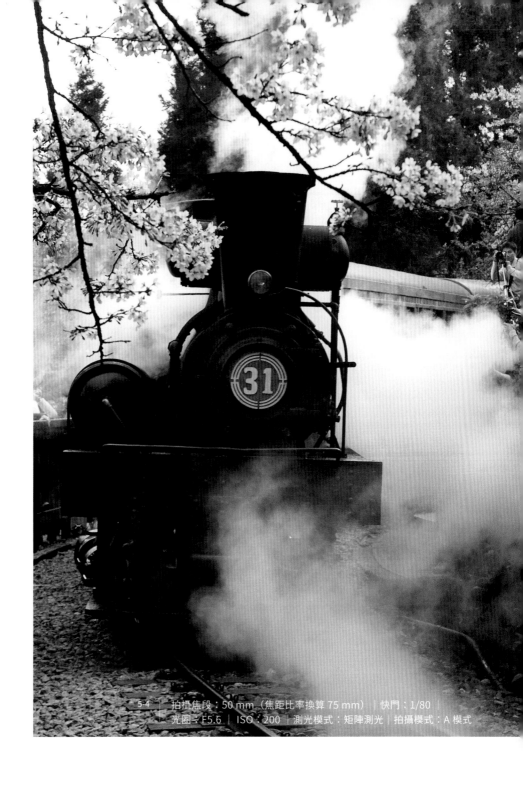

5-4 ｜ 拍攝焦段：50 mm（焦距比率換算 75 mm）｜快門：1/80 ｜
光圈：F5.6 ｜ ISO：200 ｜測光模式：矩陣測光｜拍攝模式：A 模式

水平線別歪斜

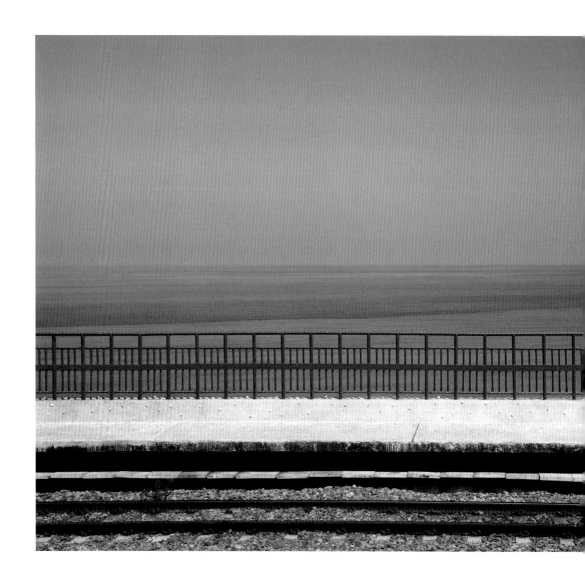

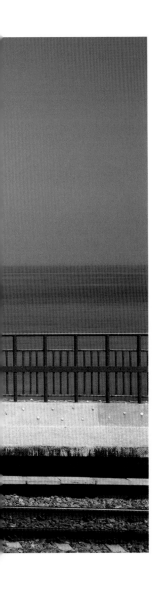

畫面中有水平線時，只要稍不注意，水平線歪斜，就會失去視覺平衡。如同在天平上，水平線的歪斜哪怕是一點點，都會毀掉一張原本可能是好的照片。

6-1 ｜ 拍攝焦段：47 mm ｜ 快門：1/20 秒 ｜ 光圈：F16 ｜ ISO：100 ｜
測光模式：矩陣測光 ｜ 拍攝模式：A 模式

拍攝時：

- 當畫面中包含山脈、海平線、屋頂等元素時，就要注意水平歪斜問題。
- DSLR 單眼相機觀景窗內都有自動對焦點，這些對焦點是按水平方向直線排列的，所以只要將水平線與橫向的自動對焦點對齊即可。

拍攝時可利用：

虛擬水平儀

水平線的判別除了從觀景窗內根據網格線來取水平外，現在許多相機都內建虛擬水平儀，方便我們在構圖時抓出正確水平線。

小型水平儀

除此之外，也可購買安裝於熱靴上的小型水平儀，既便宜又實用。尤其夜間或晨昏攝影時，因為場景太昏暗，無法從觀景窗內判別水平，此時熱靴上的小型水平儀就發揮作用了。

水平氣泡儀

某些雲臺也會提供水平氣泡儀，可利用輔助水平線取得。

拍攝圖 6-1 時，刻意將鐵軌部分也置入畫面，注意到遠處海平線的水平，將鮮紅的月臺欄杆置於三分之一處。圖 6-2 雖然水平線取得平衡，但在取景構圖時未將鐵軌納入，以至於觀者很難判別影像所在之處。圖 6-3 則水平嚴重歪斜，視覺張力往左傾倒，照片已經失去平衡了。

📷 **場景簡介**

臺東·多良車站

位於臺東的多良車站已於 2006 年停止提供載客服務，但仍開放供遊客參觀。因為站在月臺上就可看見蔚藍的太平洋，彷彿懸掛在太平洋旁與世隔絕，被認為是全臺灣最美的車站。

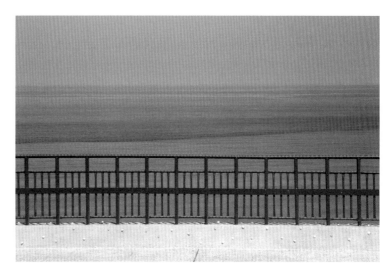

6-2 | 拍攝焦段：105 mm │ 快門：1/15 秒 │ 光圈：F16 │ ISO：100 │
測光模式：矩陣測光 │ 拍攝模式：A 模式

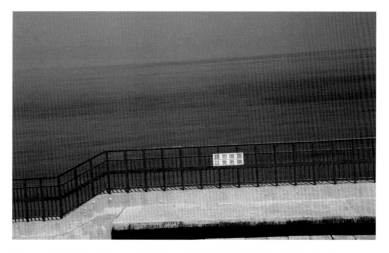

6-3 | 拍攝焦段：105 mm │ 快門：1/15 秒 │ 光圈：F16 │ ISO：100 │
測光模式：矩陣測光 │ 拍攝模式：A 模式

如何去除光斑？

7-1 | 拍攝焦段：110 mm（焦距比率換算 168 mm）｜快門：10 秒｜光圈：F32｜ISO：200｜
測光模式：矩陣測光｜拍攝模式：A 模式

7-2 | 拍攝焦段：112 mm（焦距比率換算 168 mm）| 快門：10 秒 | 光圈：F32 | ISO：200 | 測光模式：矩陣測光 | 拍攝模式：A 模式

夜幕低垂，大地漸漸寧靜下來，農場裡開始提供照明。趁著此時的微量光線，拍下美麗星芒的夜景照；或是當陽光穿過金燦的樹葉，形成一幅美麗的畫面，按下快門時卻出現擾人的光斑，該如何避免？

光斑的產生主要是強光進入鏡頭時在鏡頭內折射，使成像出現從光源方向延伸出的光點。光斑有時也被稱為耀光（lens flare）、鬼影（ghost），各廠鏡頭為了解決光斑問題，都會有特殊塗料鍍膜來濾掉折射，但仍無法完全避免。

7-3 │ 拍攝焦段：24 mm │ 快門：1/8 秒 │ 光圈：F22 │ ISO：100 │ 測光模式：矩陣測光 │
　　　拍攝模式：A 模式

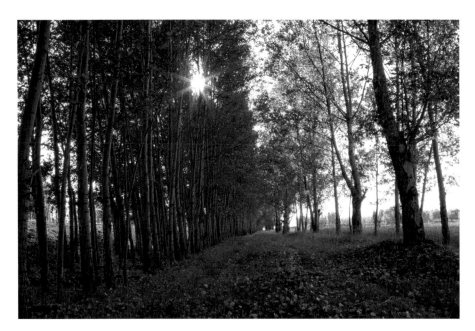

7-4 │ 拍攝焦段：24 mm │ 快門：1/8 秒 │ 光圈：F22 │ ISO：100 │ 測光模式：矩陣測光 │
　　　拍攝模式：A 模式

拍攝時：

● 裝上遮光罩，減少邊緣光從側邊進入鏡頭內。

● 降低 ISO 並使用腳架及快門線，確保畫質。

● 鏡頭的濾鏡、UV 保護鏡愈多，就愈容易產生光斑，因此拍攝時
拆下可預防光斑。拍攝結束後用吹球清理鏡頭，裝回 UV 保護鏡。

圖 7-2 在拍攝時明顯產生許多光斑；同樣場景，將 UV 保護鏡拆下
後再拍攝，因此圖 7-1 畫面中的光斑雖然仍有一些，但已減少許多。

圖 7-3 和圖 7-4 是筆者旅行經過的不知名地點。密實的白樺林綿延
數尺，拆下 UV 保護鏡再拍，擾人的光斑便減少了。

風景攝影最常拍攝也最迷人的情況就是逆光攝影，但如鬼魅般的光
斑通常也伴隨而來。儘管光斑常是令人厭惡的，但出現在某些場景
—如圖 7-5 —卻可為畫面增添夢幻感。

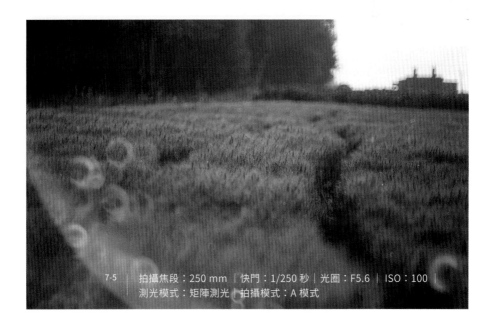

7-5 | 拍攝焦段：250 mm | 快門：1/250 秒 | 光圈：F5.6 | ISO：100 |
測光模式：矩陣測光 | 拍攝模式：A 模式

黑色背景
襯托主題

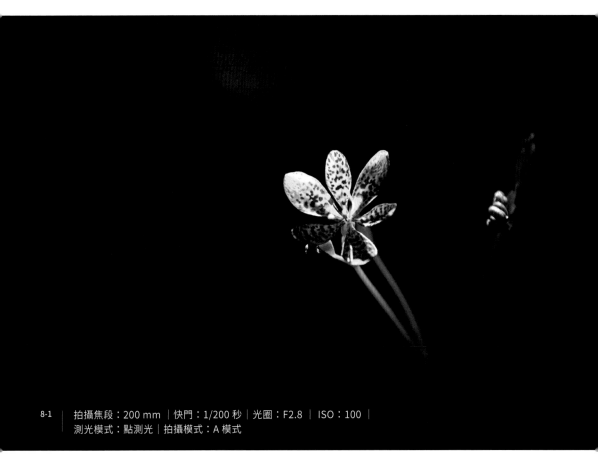

8-1 ｜ 拍攝焦段：200 mm ｜ 快門：1/200 秒 ｜ 光圈：F2.8 ｜ ISO：100 ｜
測光模式：點測光 ｜ 拍攝模式：A 模式

主題明確卻有擾人背景，如想要拍攝花朵時，只要有適當光線、並改變一下相機的內部設定，就可以拍出具黑色背景且主題明確的花朵照片。

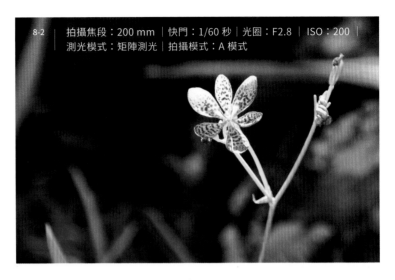

8-2 ｜ 拍攝焦段：200 mm ｜ 快門：1/60 秒 ｜ 光圈：F2.8 ｜ ISO：200 ｜
測光模式：矩陣測光 ｜ 拍攝模式：A 模式

拍攝時：

- 觀察現場，主體必須有光照且較亮，背景則無光照較暗。
- 使用光圈先決模式，運用長鏡頭、大光圈來虛化背景。
- 使用點測光模式，針對亮部的花朵測光後曝光鎖定。建議先拍一張，預覽後再加減曝光補償。
- 若無合適拍攝場景，則可以用黑布置於主體後方當背景。

圖 8-1 和圖 8-2 是早晨時拍攝，因為光線的反差極大，因此只要運用簡單技巧就可以拍出有黑色背景的花卉照片。圖 8-2 為一般相機的內建設定，儘管貼心的相機想幫忙拍出一張曝光較正常的照片，但在這有反差的場景，整體曝光正常了，但花朵過曝了。

📷 場景簡介

臺北 · 動物園

📱 手機拍攝提示

- 若無點測光功能，可利用曝光補償減少曝光量，也可達到同樣效果。
- 可安裝如「Camera FV-5」等 app 或軟體，利用軟體內建點測光功能，按下 AE-Lock 鍵再拍攝。

拍攝特寫
無法擊發快門

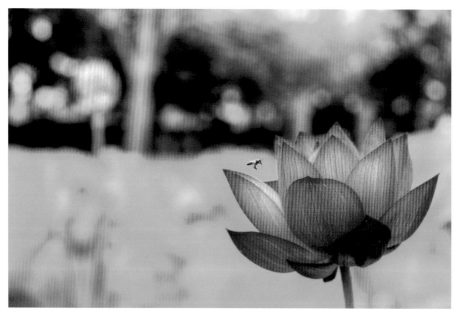

9-1 | 拍攝焦段：60 mm（焦距比率換算 96mm）| 快門：1/60 秒 |
光圈：F5.6 | ISO：160 | 測光模式：矩陣測光 | 拍攝模式：A 模式

「灼灼荷花瑞，亭亭出水中，一莖孤引綠，雙影共分紅。」圖 9-1
中嬌豔欲滴的荷花十分吸引人，在蜜蜂靠近、採蜜的瞬間，按下快
門。有的時候，當把相機靠近花朵拍攝，卻發現相機一直對不到焦，
不斷發出對焦聲音。快門也按不下去，好不容易按下快門，才發現
花朵沒對焦，焦點跑到後面綠葉去了（如圖 9-2）。

9-2 │ 拍攝焦段：28 mm │ 快門：1/250 秒 │ 光圈：F2.8 │ ISO：64 │ 測光模式：矩陣測光 │ 拍攝模式：A 模式

拍攝近物的時候，需要注意鏡頭的最近對焦距離。最近對焦距離指靠近被攝物的狀態下，鏡頭能夠合焦的最近距離。隨著鏡頭不同，最近對焦距離也不同。最近對焦距離的測量方法，是被攝物焦平面到相機內部感光元件焦平面的直線距離；通常相機機身上都有標示 ⊖ 來顯示距離計算起點。

拍攝時：

- 使用 A 模式。
- 盡量使用低 ISO。
- 對焦方式可用單點自動對焦，半按快門鈕對焦後再移動構圖。
- 一般數位相機若沒有顯示 ⊖，可以開啟小花模式「近物拍攝功能（微距功能）」。

📱 **手機拍攝提示**

開啟近拍（微距）模式。

前散景
聚焦主題

10-1 | 拍攝焦段：250 mm｜快門：1/250 秒｜光圈：F5.6｜ISO：100｜測光模式：矩陣測光｜
拍攝模式：A 模式

柔和而模糊的前景可點綴畫面、引導觀者目光聚焦於主題，如何運用得宜，拍出不同的影像效果？

散景（bokeh）為攝影上的一個名詞，是指景深外的畫面逐漸鬆散模糊。散景的運用又分為前散景及後散景。後散景為攝影最常見的手法，大多運用於人像攝影，或是需要拍攝特寫時，便可利用虛化的背景來突顯主題；而前散景的運用大多是用於畫面的點綴、引導。

散景可分為雙線（nisen）、環狀（enkan）、點狀（ten）三種類型，通常是因為鏡頭構造不同、光圈葉片數量不同所致。三種散景表現各有各的特色，使用時除了各自的偏好以外，更需把握一個原則：好的散景能讓主題從背景中突顯出來，並且自然、柔和。

要使前景變模糊有以下四個重點：
● 光圈開大
● 焦距拉長
● 前景物距離拍攝主體物遠
● 鏡頭離前景物近

使用前散景也要注意：
●前散景僅能當作點綴，不宜占太大畫面，阻礙到想要拍攝的主題。
●長焦段所需安全快門較快，注意安全快門。
●降低 ISO，提高畫質。
●使用三腳架穩固相機，對焦方式可採用手動對焦。

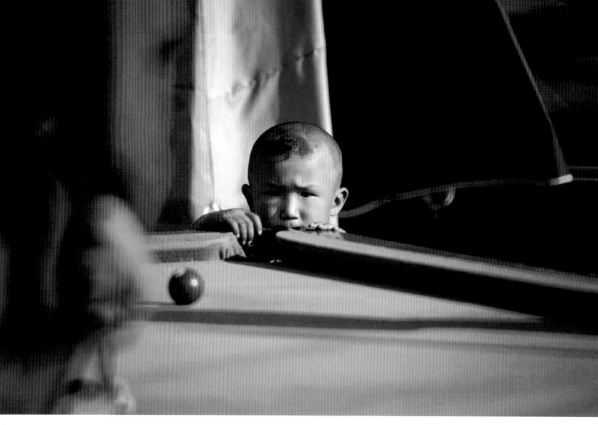

10-2 ｜ 拍攝焦段：250 mm ｜ 快門：1/320 秒 ｜ 光圈：F5.6 ｜ ISO：200 ｜ 測光模式：矩陣測光 ｜
拍攝模式：A 模式

夕陽西下，金黃色的麥田洋溢著幸福的感覺。大部分攝影愛好者都
會用廣角鏡頭來拍攝它的壯闊美麗，但筆者選用長焦段鏡頭，詮釋
出不同的感受。圖 10-1 使用 250 mm 反射鏡拍攝，將對焦點落在
中景的麥穗，前景及遠景因為反射鏡的構造，產生環狀散景（enkan
bokeh），點綴了金黃色的麥穗，拍出輕飄柔和的幸福感。

圖 10-2 ～ 10-4 中，小男孩靜靜待在球桌旁看大哥哥們打撞球。
筆者刻意使用長焦段模糊前景，讓焦點落在小男孩的眼神上。拍攝
時為了確保安全快門，因此將 ISO 調高，避免拍出模糊照片。圖
10-4 顯現小男孩最後如願以償，儘管球桿拿反了。

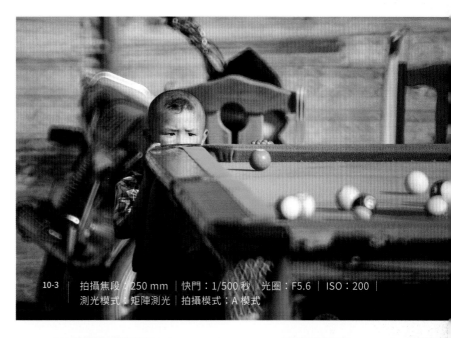

10-3　拍攝焦段：250 mm｜快門：1/500 秒｜光圈：F5.6｜ISO：200｜
測光模式：矩陣測光｜拍攝模式：A 模式

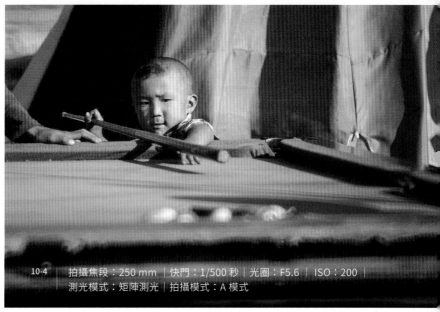

10-4　拍攝焦段：250 mm｜快門：1/500 秒｜光圈：F5.6｜ISO：200｜
測光模式：矩陣測光｜拍攝模式：A 模式

圖 10-5 也是利用虛化的綠葉，突顯貓的高警覺性，更反映其天性。

10-5 ｜ 拍攝焦段：200 mm ｜ 快門：1/250 秒 ｜ 光圈：F5.6 ｜ ISO：200 ｜ 測光模式：矩陣測光 ｜
拍攝模式：A 模式

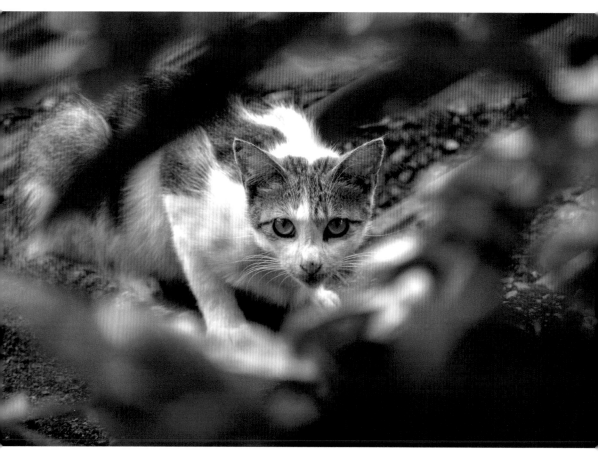

11
—
長焦段取景
突顯美麗花海

在整片的向日葵花園取景構圖時，背景雜亂、色彩相似、無法突顯主題，若是局部取景又無法顯示這是在大片花園所拍攝。因此一張主題突顯、背景簡潔，且可清楚告知大片花園所拍攝的照片，才是我們想要的效果。

為了突顯主題、虛化背景，我們通常的做法是使用 A 模式、以大光圈、長焦段為主。但是對於背景顏色跟主體太相似的物品，儘管有長鏡頭、大光圈，還是容易造成畫面雜亂，因此在拍攝時要注意取景角度，讓背景跟主體顏色不要有太多重疊，尋找與主題較不相似的顏色為背景，且注意主體與背景的距離，距離愈遠，虛化效果愈佳。

11-1 ｜ 拍攝焦段：250 mm ｜快門：1/500 秒｜光圈：F5.6 ｜ ISO：100 ｜
測光模式：矩陣測光｜拍攝模式：A 模式

圖 11-2 雖然使用長焦段來捕捉畫面，並同時顯示出花園裡面有眾多美麗的向日葵花朵，但因為背景顏色相似，取景角度問題，畫面顯得雜亂許多，無法突顯花朵。相較之下，圖 11-1 在取景時避開顏色相近的背景，主題自然容易突顯。

📱 **手機拍攝提示**

- 使用夾式外掛鏡頭組，提升可拍攝的焦段長度。焦段愈長，背景離主題愈遠，更容易製造模糊景深。
- 在取景構圖時，同相機原理，尋找與主題較不相似的顏色作為背景。

11-2 | 拍攝焦段：250 mm | 快門：1/500 秒 | 光圈：F5.6 | ISO：100 | 測光模式：矩陣測光 | 拍攝模式：A 模式

12
—

曝光補償
拍出純白雪景

在漫天大雪後，到處像是鋪了一層厚厚的棉花。純白的雪景讓人感覺空氣像被濾過似的，分外清新，但是雪景拍下來的結果，常常不如眼前純白。

12-1 ｜ 拍攝焦段：20 mm ｜快門：1/35 秒｜光圈：F16 ｜ ISO：100 ｜
測光模式：矩陣測光｜拍攝模式：A 模式｜ +0.7 EV

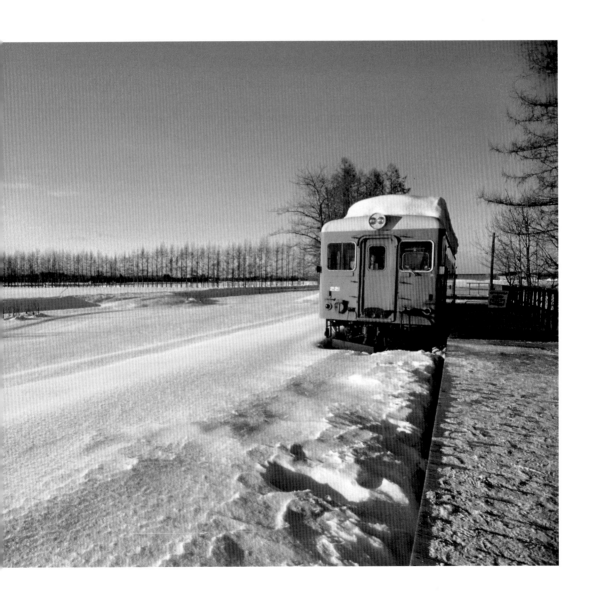

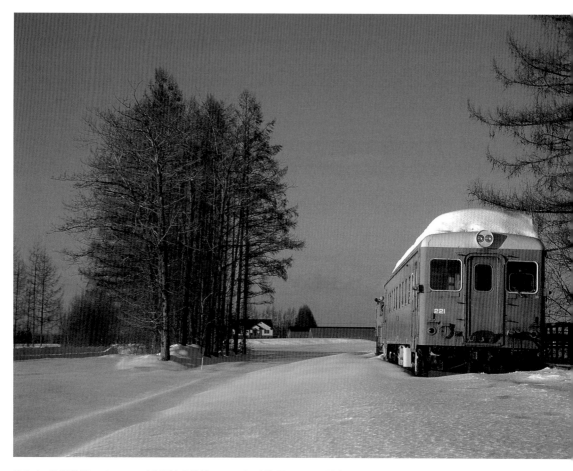

12-2 拍攝焦段：12.4 mm（焦距比率換算 75 mm）│快門：1/125 秒│
光圈：F8│ISO：50│測光模式：矩陣測光│拍攝模式：A 模式

在晴朗的白天拍攝雪景，雪地的反光特別強烈，加上白色原本就容易造成相機曝光值誤判，拍成稍暗的畫面，因此拍攝雪景時，相機的設定通常加 0.5 ～ 2.0 EV，視當天天氣狀況、雪地面積而定。另外雪地反光大到比周遭景物還要亮時，那就必須使用 CPL 偏光鏡來減少反光，除了降低與其他景物的反差，也可使畫面更飽和。

相機視環境做曝光補償後，從 LCD 觀看照片時，建議參考 H 方圖（histogram）、曝光分布圖，再視拍攝結果加減曝光值；也可先對灰卡測光，曝光鎖定後拍攝。光圈建議 F8 以上，並上腳架及快門線，用低 ISO 確保最佳畫質。

要注意電池在低溫下的保溫，低溫會使電量消耗得很快，因此可將暖暖包貼於相機放置電池的外側。相機從寒冷的雪地回到較溫暖的地方時，常容易發生溼氣凝結，可以先將相機裝在塑膠袋中密封，進入室內後，待袋內空氣的溫度與周圍環境溫度相近，再拿出相機。

若只是拍攝一大片雪白的照片，畫面較平凡。圖 12-1 拍攝時曝光加 0.7EV，並加上 CPL 減少雪地反光，可見地面的白雪較圖 12-2 潔白許多，而取景構圖時加入火車車廂等元素，照片有了明暗、色彩的對比，畫面因此較有立體感。

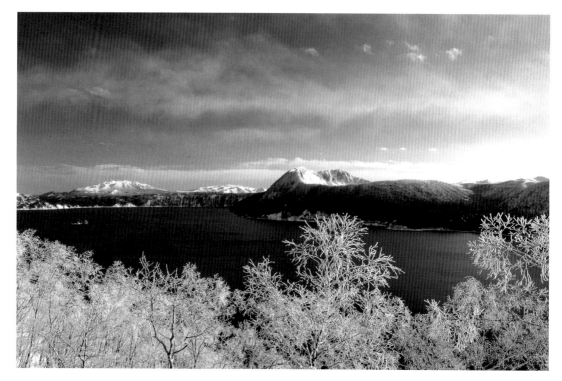

12-3 | 拍攝焦段：25 mm | 快門：1/20 | 光圈：F22 | ISO：100 |
測光模式：分區測光

圖 12-3 和圖 12-4 畫面中因為白雪所占的畫面較少，筆者用了正常
曝光及加 0.5EV 的曝光補償分別拍了一張。從兩張對比可清楚看
出，不曝光補償的照片，在前景的樹林曝光較為正確。因此在雪地
拍攝的曝光補償還是需要視環境來決定的，若想做最正確的曝光，
建議使用灰卡做測光後再拍攝。

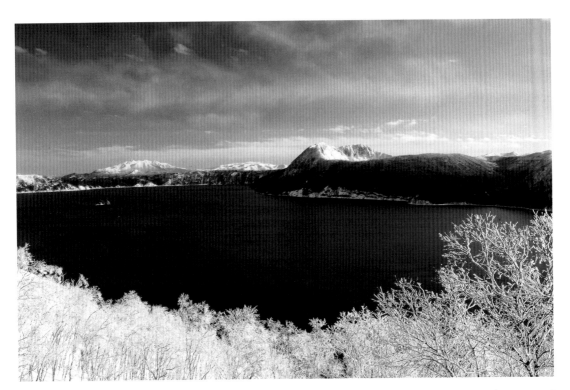

12-4 | 拍攝焦段：25 mm | 快門：1/15 | 光圈：F22 | ISO：100 |
測光模式：分區測光 | +0.5 EV

📷 場景簡介

北海道·幸福車站
因為身處幸福町的關係，故取名「幸福車站」。車站建於 1956 年，停駛於 1987 年，
後漸漸轉為觀光車站，是許多遊客指名來此尋找「幸福」的魅力小站。

北海道·摩周湖
位於北海道東部，屬於阿寒國立公園的一部分，是靜謐而深邃的神祕之湖。

📱 手機拍攝提示

● 手機通常都有曝光加減的功能，建議加曝光值拍攝後，再依拍攝結果調整曝光值。
● 使用手機夾式偏光鏡，減少雪地反光，增加畫面飽和度。

13
—

陰雨天
照樣出色

出門旅行，尤其是遠行，天氣可能不盡人意，若遇到陰天、下雨，大部分人在這時候都選擇收起相機，但千里迢迢來到此，總不能空手而歸，究竟陰雨天如何拍出好照片？

拍攝時：
- 使用光圈先決，建議 F8 以上的小光圈。
- 陰天因為光線較暗，務必使用腳架及快門線，避免震動造成模糊。
- 使用低 ISO 確保最佳畫質。
- 適當利用相機曝光補償進行增減，達到你想要畫面的明暗感覺。

除了以上原則，亦可參考以下技巧：

改變視角，用局部取代灰濛濛的天空
圖 13-1 拍攝時天候不佳，天空一片灰濛濛；圖 13-2 取景時改變方式，用稍高角度來拍攝，盡可能排除灰濛濛的天空，利用局部地面的景物取代天空。圖 13-3 拍攝時正值櫻花季，但陽光未露臉，而且與地面也有反差，地面為取得正常曝光，天空常常會過曝；相較之下圖 13-4 採局部取景的方式，不僅減少了反差，也拍出了火車與櫻花的主題，更不會拍出白茫茫的天空照。

拍出陰天特有的柔和感
陰天的光線透過雲朵後成為天然的漫射光（柔光），能使被照射的物體呈現柔和的質感，可以利用此特性拍出柔和的照片。

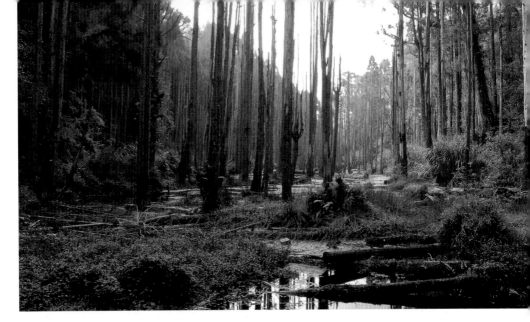

13-1 | 拍攝焦段：18 mm（焦距比率換算 27 mm） | 快門：1/6 秒 | 光圈：F22 | ISO：100 |
　　　 測光模式：分區測光

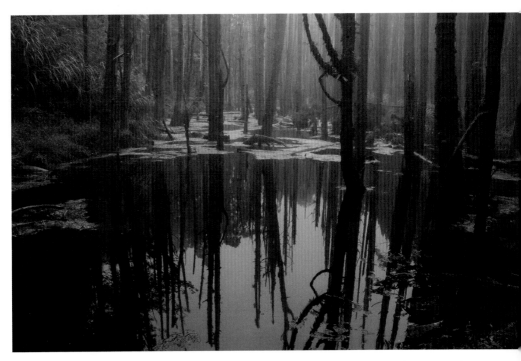

13-2 | 拍攝焦段：18 mm（焦距比率換算 27 mm） | 快門：1/8 秒 | 光圈：F22 | ISO：100 |
　　　 測光模式：分區測光

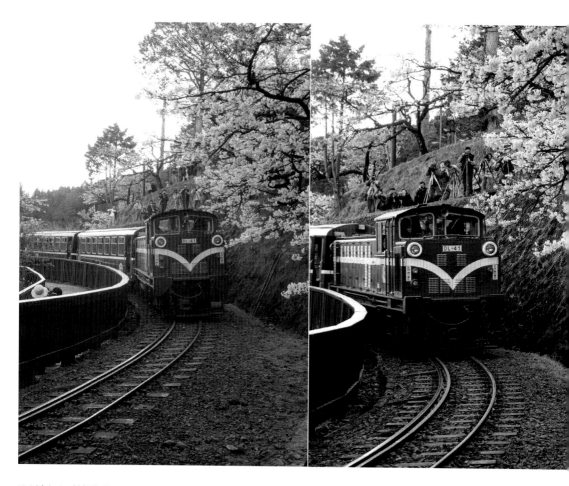

13-3 (左) | 拍攝焦段：34 mm（焦距比率換算 51 mm） | 快門：1/60 秒 | 光圈：F8 | ISO：200 |
測光模式：矩陣測光 | 拍攝模式：A 模式

13-4 (右) | 拍攝焦段：60 mm（焦距比率換算 90 mm） | 快門：1/50 秒 | 光圈：F5 | ISO：400 |
測光模式：矩陣測光 | 拍攝模式：A 模式

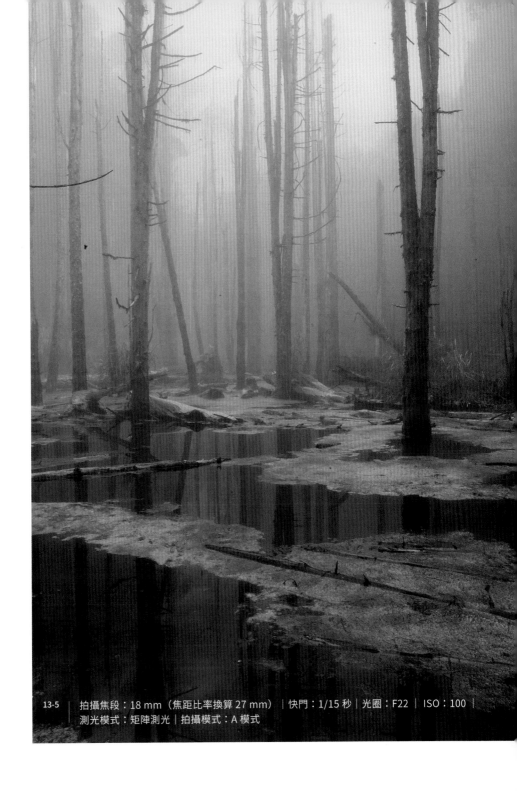

13-5 ｜ 拍攝焦段：18 mm（焦距比率換算 27 mm）｜ 快門：1/15 秒 ｜ 光圈：F22 ｜ ISO：100 ｜
測光模式：矩陣測光 ｜ 拍攝模式：A 模式

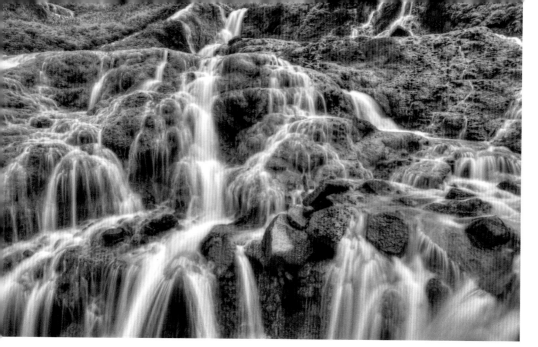

13-6 | 拍攝焦段：11 mm（焦距比率換算 16 mm）｜快門：1/1 秒｜光圈：F22｜ISO：100｜
測光模式：矩陣測光｜拍攝模式：A 模式｜使用 CPL 偏光鏡

雨後的森林、溪流、瀑布等，色彩鮮豔而飽和

下雨造成光線昏暗，但是此時光線非常均勻、柔和，雨後的森林、
溪流、瀑布都呈現非常鮮豔的綠色。不同於晴天的強烈日照，陰雨
天的對比低，表現出森林的靜謐，是極佳的拍照時機，而流水和瀑
布也是如此，若搭配 CPL 偏光鏡會得到更飽和的色彩。圖 13-5 為
金瓜石的黃金瀑布，雨天均勻的光線搭配 CPL 偏光鏡，很容易得
到飽和的色彩。

選擇拍攝黑白照片

若天候真的不佳，可以考慮去除色彩。拍攝時建議仍以彩色拍攝，
後製時再轉為黑白。有時候一張顏色不豐富、光線普通的陰雨天風
景照，轉成黑白並調整對比度後，有時會出現讓人驚豔的表現。沒
有色彩的照片，通常提供觀者更多想像的空間。

13-7 (左) ｜ 拍攝焦段：17 mm（焦距比率換算 27 mm）｜ 快門：1/60 秒 ｜ 光圈：F16 ｜ ISO：100 ｜ 測光模式：矩陣測光 ｜ 拍攝模式：A 模式

13-8 (右) ｜ 拍攝焦段：17 mm（焦距比率換算 27 mm）｜ 快門：1/60 秒 ｜ 光圈：F16 ｜ ISO：100 ｜ 測光模式：矩陣測光 ｜ 拍攝模式：A 模式

📷 場景簡介

南投·忘憂森林
嘉義·阿里山
新北·金瓜石瀑布
蘇花公路

📱 手機拍攝提示

- 同相機拍攝，構圖時避免天空在畫面中占較大比率，盡可能利用地面景物替代天空。
- 若天空非要占較大比率，可使用 art filter 等 app 或軟體來增加雲彩層次。
- 使用自訂平衡，調校成偏藍偏灰的色調，使拍出來的色調更符合陰雨天的氛圍。

慢速快門
拍出如棉絮的瀑布

拍攝瀑布及溪流時,若想將水流拍得如細絲,和堅硬的石頭相對,展現出動與靜、剛與柔的對比,就必須使用慢速快門,讓快門時間延長、感光元件有較長的時間捕捉水流的流跡。通常水流量與流速也會產生影響,水流量大,快門時間就可短,反之則需要較長時間。

拍攝時:

- 使用 A 光圈先決或 S 快門先決,一般而言都低於 1/8 秒以下。
- 使用 F8 以上的光圈值,調低感光度,減少雜訊出現。
- 不採順光拍攝,因為順光較缺乏立體感。
- 構圖上注意水流方向,由上而下水勢採用直幅,由左至右採用橫幅。
- 使用三腳架以得到較佳、較銳利的畫質,並可使用快門線或定時自拍,避免震動造成照片模糊。

圖 14-1 採直幅;圖 14-2 使用 1/20 秒的快門來拍攝,水流的瞬間會被凝結,畫面看起來很急,無法展現出細細流水的唯美感,也缺少動與靜、柔與剛之間的對比。

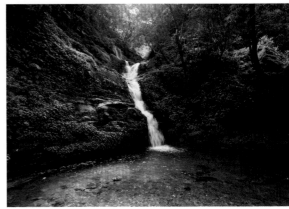

14-2　拍攝焦段：11 mm（焦距比率換算 16.5 mm）｜
快門：1/20 秒｜光圈：F4.5｜ISO：200｜
測光模式：矩陣測光｜拍攝模式：A 模式

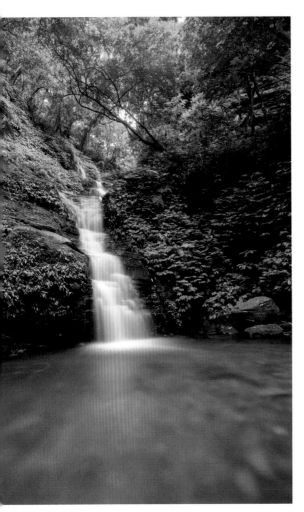

14-1　拍攝焦段：19 mm｜快門：25 秒｜光圈：F22｜
ISO：50｜測光模式：矩陣測光｜拍攝模式：A 模式

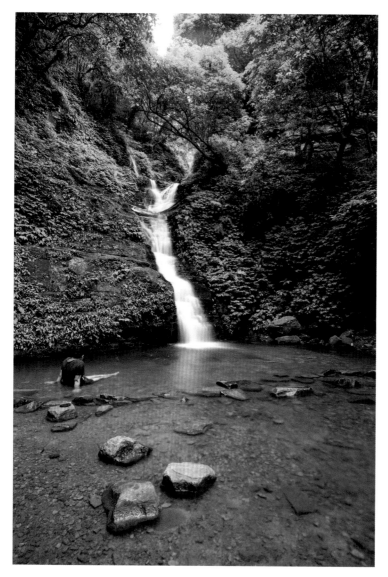

14-3 ｜ 拍攝焦段：20 mm ｜ 快門：2.5 秒 ｜ 光圈：F22 ｜ ISO：50 ｜
測光模式：矩陣測光 ｜ 拍攝模式：A 模式

通常適合拍攝瀑布的時機是陰天或者雨天過後，此時水流與岩石間
的反差較小，而且此時水流量較大，雨水也會讓青苔顯得更綠，岩
石更顯得有生命力。適時加入前景及人物，可讓畫面更具吸引力，
例如應景的楓葉、桐花、人物等，如圖 14-3 及圖 14-4。

14-4 ｜ 拍攝焦段：70 mm ｜快門：1.5 秒 ｜光圈：F16 ｜ ISO：100 ｜測光模式：矩陣測光｜
拍攝模式：A 模式

📱 **手機拍攝提示**

● 將手機固定於三腳架上，並將 ISO 調到最低，光圈也調整到最小。
● 若效果不彰，可加上相機鏡頭所使用的減光鏡，以獲得更低的快門。
● 可設定自拍，避免震動。

15

減光鏡拍出
如絲流水

前一篇我們知道，拍攝瀑布及溪流時，若想拍出如棉絮般的流水，就必須使用慢速快門。但陽光非常強烈時，儘管此時光圈已經開到最小，ISO 也降到最低，快門依然高於 1/8 秒。我們就必須使用 ND 減光鏡或 CPL 偏光鏡。

CPL 偏光鏡除了可去除雜光，提升飽和度外，它也會讓進光量減少 1 ～ 1.5 EV，也可當作 ND 減光鏡使用。而 ND 減光鏡是中性灰色濾鏡，功能是降低進光量，延長快門時間。通常用於拍攝溪流、瀑布，晨昏攝影使用黑卡時，或是在日間拍出流雲的動感。

減光鏡的類型為固定值減光鏡及可調式減光鏡。最常用固定值 ND 減光鏡，大致分為 ND4、ND8、ND400、ND1000 等型號，數字分別代表著減光程度，數字愈大，減光能力就愈高。以光圈 F22、ISO50，快門速度為 1/125 秒為例：

減光鏡型號	減少曝光值	原快門速度	調整後快門速度
ND4	-2 EV		1/30
ND8	-3 EV		1/15
ND400	-9 EV	1/125	4
ND1000	-10 EV		8

15-1 ｜ 拍攝焦段：6 mm（焦距比率換算 28 mm）｜快門：4 秒｜光圈：F9｜ISO：64｜測光模式：矩陣測光｜拍攝模式：A 模式

拍攝時：

- 使用 A 光圈先決或 S 快門先決，快門速度要低於 1/8 秒以下，水流量愈小，所需的快門愈慢。
- 使用低 ISO 降低快門時間及獲取較佳畫質。
- 使用穩固的三腳架，並可使用快門線或定時自拍，避免震動拍出模糊照片。
- 適當加入前景及人物讓畫面更具吸引力。

圖 15-2 是使用 RICHO GR3 類單眼所拍攝。在天氣晴朗的白天，儘管相機已經開到最小光圈及最小 ISO 值，快門速度仍達到 1/9 秒，雖然已接近我們所推薦 1/8 秒，但在水流量不大的情況下，仍無法拍出棉絮的感覺。因此筆者在鏡頭前方置放一片 ND8 及一片 CPL 偏光鏡，降低約 4.5 ～ 5 EV，最後拍攝出如圖 15-1 的結果。

📱 **手機拍攝提示**

- 將手機固定於三腳架上，並將 ISO 調到最低，光圈也調整到最小。
- 若效果不彰，可加上相機鏡頭所使用的減光鏡，以獲得更低的快門。
- 可設定自拍，避免震動。

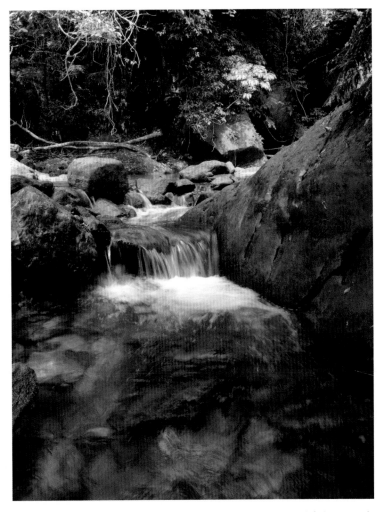

15-2 | 拍攝焦段：6 mm（焦距比率換算 28 mm）｜快門：1/9 秒｜光圈：F9｜ISO：64｜測光模式：矩陣測光

15-3 | 減光鏡 ND8

拍出亮透動人
的花葉

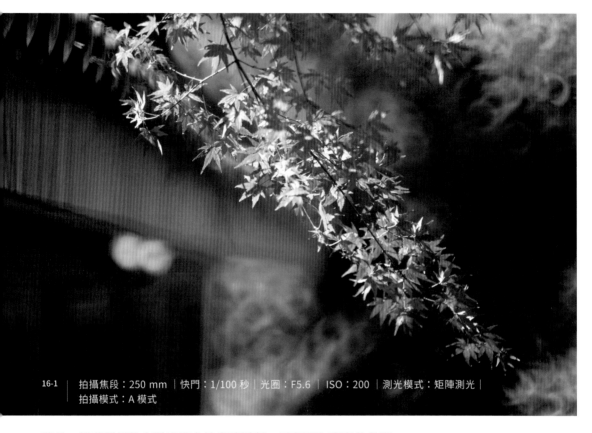

16-1 │拍攝焦段：250 mm │快門：1/100 秒│光圈：F5.6 │ ISO：200 │測光模式：矩陣測光│
拍攝模式：A 模式

花朵、樹葉等景物在逆光時會被光線透射，呈現更加亮麗的色彩，
被攝物會展現很明顯的明暗對比，使整體畫面更有層次感，形成亮
透動人的光感。

拍攝時間建議在清晨或傍晚，因為此時光線較柔和，較能表現出植
物的色彩飽和，若是光線太亮、太硬，會使得畫面中的植物色彩飽
和度降低。

16-2 | 拍攝焦段：28 mm｜快門：1/20 秒｜光圈：F3.5｜ISO：64｜
測光模式：矩陣測光｜拍攝模式：A 模式

拍攝時：
- 使用光圈先決模式，光圈建議 F5.6 以下。
- 逆光拍攝可裝上遮光罩，必要時拆下 UV 保護鏡，避免光線折射產生鬼影。
- 光線無法移動，所以試著多移動自己的腳，用不同角度去尋找最佳光線來源。
- 使用三腳架、快門線、低 ISO 確保畫質。

圖 16-1 光線透射過楓葉，讓整個畫面的顏色鮮活起來，讓色彩更加亮麗，同時與屋簷背景的部分陰影形成了鮮明的對比，刻畫了主體的層次感，儘管背景中甜甜圈的散景效果搶眼，但適當構圖，視覺很容易集中於楓葉上。

圖 16-2 這張滿地落葉的楓葉照片，拍攝場景在樹蔭下，光線來源不足，因此沒有太多的光影變化。因為環境限制，便採用順光拍攝。順光拍攝使拍攝對象的色彩飽滿，但缺少光透感、層次感。光線的入射角度有順光、側光、逆光、側順光、側逆光和頂射光，實際拍攝時善用以上光源，就能有不同的效果。

曝光三要素：光圈

基礎攝影常識

光圈大小、快門速度、感光度（ISO）是控制相機是否能夠正確曝光的三要素。而一張正確曝光的照片，可以是不同光圈、快門、ISO 數值的組合：光圈和快門聯合決定進光量，ISO 則決定感光速度，許多攝影的拍攝技巧都是圍繞在這三要素上，沒有一定、也沒有完美的組合。學習攝影初期，先釐清這幾個名詞，練習靈活應用這些要素，才能拍攝出令人滿意的照片。

十五世紀，藝術家利用暗箱做為輔助繪畫的工具。在黑暗的房子裡，將其中一面牆鑽出一個小圓孔，把外面的景物投射到對面的牆上，影像是相反的，但投射的影像可以幫助繪畫。直到法國畫家達蓋爾發明了銀版攝影法，攝影才開始發展。

現今的相機原理與十五世紀的暗箱原理相同，都是利用小孔投射景物，只是原本用來輔助繪畫的一端變成感光材料。景物要投射成像，開孔必須很小；如果孔開得太大，景物就無法成像。但小孔進光量小，需要很長時間曝光，因此後來有了凸鏡來增加進光量。直到現在，各種鏡頭上有多種凹凸鏡的排列組合。有了進光量後，為了應付不同的光線強度，還需要能夠調節進光量的開孔裝置，以便在光線強時縮小，光線弱時變大，這個裝置就是光圈。

光圈在相機上的縮寫通常是以「F」表示。若相機螢幕上顯示 F2.8 的數值，就表示光圈值為 2.8 的意思。常見的光圈值如下：F1.0、F1.2、F2、F2.8、F4、F5.6、F8、F11、F16、F22、F32、F45、F64。光圈值 F 愈小，光圈愈大，且各光圈值相鄰的進光量相差一倍，例如光圈值從 F8 調到 F11，進光量就少一倍，F5.6 到 F4 則多一倍。

光圈除了控制進光量外，還有一個重要的功用，那就是控制照片的景深。景深表示相片的清晰範圍。光圈值 F 大，景深就深，清晰範圍便廣；反之則景深淺，清晰範圍窄。

景深淺，清晰範圍短 ➡ **景深深，清晰範圍長**

因為景深的關係，一般把 F8 ～ F64 稱為小光圈，F1.0 ～ F5.6 稱為大光圈。小光圈可以提供較深的景深，大多運用在風景攝影；大光圈則多用於人像攝影或者是低光源的情境下，尤其大光圈在低光源時，可以提供更高的安全快門。

一顆鏡頭的最佳畫質通常落在鏡頭光圈的中間值，太大的光圈會讓畫質鬆散，太小則當光線通過葉片，容易造成波動疊加，形成明暗相間的波紋，影響成像畫質，因此需要謹慎使用。

F2.8

F5.6

F8

F11

F16

F22

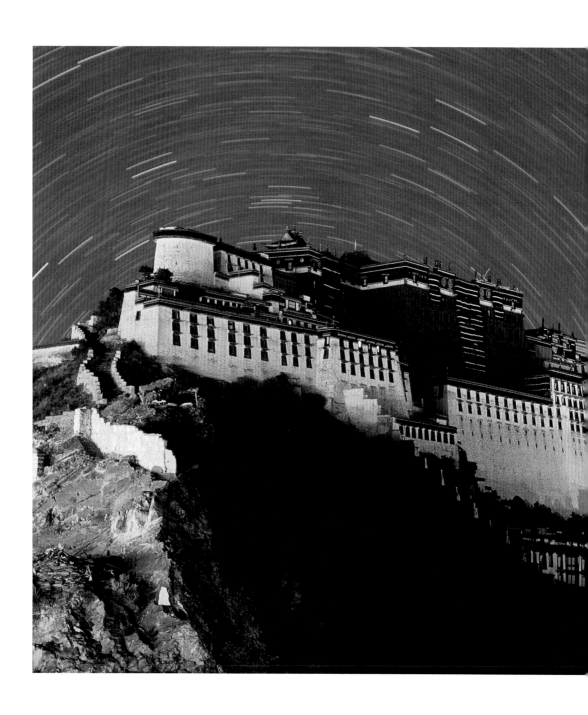

晨昏、夜景攝影

手動對焦
捕捉晨昏遠景

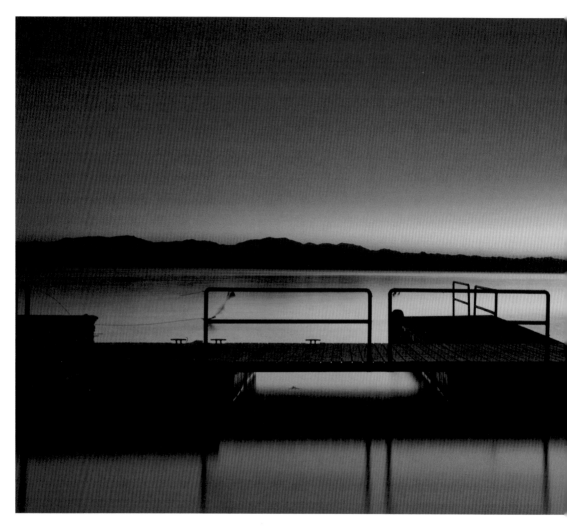

1-1 ｜ 拍攝焦段：35 mm ｜快門：60 秒｜光圈：F22 ｜ ISO：100 ｜
測光模式：點測光｜拍攝模式：B 快門

早晨、黃昏甚至夜晚都屬於低光源場景，拍攝遠方景物時，若使用自動對焦（AF），對焦景物處於無限遠處（∞），鏡頭會一直前後對焦、發出聲音，怎樣都無法合焦，快門更是無法擊發。

拍攝時：

- 切換為手動對焦（MF），將對焦環逆時針轉到無限遠（∞），再順時針回轉一點，即可正確合焦。
- 使用低 ISO，避免雜訊產生。低光源情況下，以正常 ISO 測光通常無法取得曝光值，相機會顯示曝光 30 秒，並持續閃爍。此時必須把光圈放大或 ISO 提高再進行測光，得到正確曝光值後，再換算成低 ISO、小光圈的方式來拍攝。

圖 1-1 筆者在拍攝前先用鏡頭的最大光圈 F4（Canon 24-105 F4 L 鏡頭）、ISO 800 進行測光，得到的快門速度是 1 秒。若想用 F22 及 ISO 100 的設定去拍攝，便需要將光圈所增加的 3 級，還有 ISO 所增加的 3 級，移到曝光時間；因此曝光時間就必須從原先測得的 1 秒增加到 60 秒，拍攝模式使用 B 快門，按下快門後默數約 60 秒，完成曝光。

拍攝這張照片時，Canon 電子式快門線仍未推出，但現今各廠或副廠快門線已非常普遍，建議讀者可以使用電子式快門線，設定好曝光秒數，按下快門即可輕鬆完成拍攝。

1-2 | 拍攝焦段：40 mm │ 快門：4 秒│ 光圈：F22 │ ISO：50 │ 測光模式：點測光 │
拍攝模式：M 模式

1-3 | Canon 電子快門線

📷 場景簡介

宜蘭·外澳

新疆·賽里木湖

中國最美的高山湖泊之一。哈薩克民間的愛情傳說中，賽里木湖是為愛殉情的年輕戀人最後的一滴眼淚，在太陽升起前有種神祕寧靜的憂傷感。

📱 手機拍攝提示

手機通常無法切換成手動對焦模式或使用慢速快門，建議可安裝如「Camera FV-5」或「長時曝光相機」等 app，再利用軟體切換成無限遠對焦拍攝。

天色微亮，
拍出天空層次

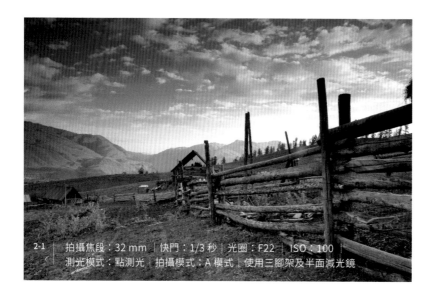

2-1 | 拍攝焦段：32 mm | 快門：1/3 秒 | 光圈：F22 | ISO：100 |
測光模式：點測光 | 拍攝模式：A 模式 | 使用三腳架及半面減光鏡

圖 2-1 與圖 2-2 相較，圖 2-2 天空的藍天白雲層次感不見了，僅呈
現蒼白的一片，雖然前景木圍欄及鄉間小路曝光準確，中景的山脈
仍有細節，但缺乏層次的天空讓照片失色不少。

從這兩張對照圖可以知道，儘管太陽出來，有些地方仍未受到光
照，與天空相較下會有曝光值的差異。若是直接拍攝，不是天空過
白，就是地面過暗。畢竟相機不同於人眼，人眼的動態範圍可至反
差 16 個 EV 值的場景，因此人眼看似正常的場景，相機卻需要透
過分區曝光來達到正常。

除了使用全面減光鏡降低快門及搖黑卡外，亮部及暗部反差若在 3
EV 內，我們也可以利用半面漸層減光鏡來拍攝。半面減光鏡細分
為「軟調漸層」（soft）與「硬調漸層」（hard）兩種，建議選購
軟調漸層。其規格不同也有不同的 EV 值，適用各種不同場合。

2-2 | 拍攝焦段：47 mm｜快門：1/3 秒｜光圈：F22｜ISO：100｜
測光模式：點測光｜拍攝模式：A 模式｜使用三腳架

下表以廠牌 LEE 為例：

型號	減少曝光值
0.3 ND	-1 EV
0.45 ND	-1.5 EV
0.6 ND	-2 EV
0.75 ND	-2.5 EV
0.9 ND	-3 EV

拍攝時：
- 先對天空及地面做點測光，了解所差的曝光值。
- 選擇合適漸層減光鏡。
- 使用光圈先決模式、小光圈、低 ISO。
- 可搭配三腳架及快門線。

📷 場景簡介

新疆・禾木村
早晨的微風有點涼，禾木村在群山環抱中靜靜待著，蒙古後裔圖瓦人的尖頂小木屋，
家家戶戶都有木圍欄院子，裡頭飼養著牲口。

📱 手機拍攝提示

- 手機因為鏡頭太小而無法使用半面減光鏡，建議拍攝亮部及暗部各一張，再
利用電腦做數位合成。
- 使用內建 HDR 功能拍攝。

夕色剪影

夕陽餘暉，暮色將臨的光線猶如利刃，能將景物輪廓清楚地切割出來。明暗之間的對比，簡潔的線條，呈現令人心醉的剪影之美。

剪影是利用逆光原理，讓拍攝主體曝光嚴重不足，表現出主體外形姿態輪廓的高反差影像。可以是人物、建物、山脈、樹木等的剪影，不要求細部影像層次，只求主體的輪廓，類似於剪紙藝術。

拍攝時有以下要點：

合適的場景
剪影的拍攝主要是在逆光的情況下，最常利用的場景就是夕陽。尤其夕陽餘暉的光線較柔和，是拍攝剪影的好時機。而剪影照片中，主體幾乎沒有色彩和細節，因此須清楚表達主體的輪廓及線條，才能拍出獨特的剪影照片。

使用 A 模式
選擇光圈先決，並使用光圈 F8 以上的小光圈。因為縮光圈緣故，手持拍攝時須注意安全快門，不過快門速度通常都是足夠的，能上三腳架拍攝更理想。

使用點測光模式
對焦點在主題輪廓邊，才能令輪廓清晰。選擇點測光模式（或稱重點測光），針對拍攝畫面最亮的部分進行測光，測光後按下 AE-Lock 鍵將曝光值鎖定，再進行對焦，然後按快門，以使主題曝光嚴重不足，形成強烈的剪影。

避免光斑
逆光拍攝要注意鏡頭產生的光斑，必要時拆下保護鏡並裝上遮光罩。

完成拍攝後，利用預覽功能，依狀況加減 EV。

3-1 │ 拍攝焦段：40 mm │ 快門：1/160 秒 │ 光圈：F22 │ 底片 ISO：500 │ 測光模式：點測光 │
拍攝模式：A 模式 │ -1 EV

📷 **場景簡介**

蘭嶼 · 椰油國小

📱 **手機拍攝提示**

安裝如「Camera FV-5」等 app，利用軟體內建點測光，按下 AE-Lock 鍵後進行對焦、移動構圖，按快門完成拍攝。

黑卡紙拍出
有反差的晨昏照

4-1 │ 拍攝焦段：24 mm │ 快門：8 秒 │ 光圈：F22 │ ISO：100 │ 測光模式：點測光 │
拍攝模式：M 模式 │ 使用三腳架及黑卡紙

夕陽無限好，只是近黃昏。忙碌的一天即將結束，放鬆疲憊的身軀，好好欣賞落日。利用黑卡紙分區曝光方式，可記錄具反差的夕陽景致：

1. 使用點測光模式針對亮部及暗部測光。以 ISO 100、F22 為條件，利用 A 模式進行點測光，得知亮部為 2 秒，暗部為 8 秒。

2. 將相機置於三腳架上，裝上快門線，可使用 B 快門或 M 模式。初學者建議使用 B 快門，以下亦以 B 快門解說。
3. 拿起黑卡紙，置於鏡頭前。
4. 從觀景窗比對出大約需要遮蓋的位置，視線從觀景窗移出，觀察黑卡紙在鏡頭外側的大約位置，可貼標籤紙做記號。

5. 確認對焦、ISO、光圈正確，曝光模式處於 B 快門。一手持快門線，一手持黑卡紙，深呼吸，放輕鬆。

6. 將黑卡紙置於剛剛觀察的鏡頭位置，開始上下搖晃，搖晃幅度要快且小，另一手擊發快門，心中默數 123、223、323 直到 623，完成六秒的曝光，迅速蓋上黑卡紙。

7. 此時快門還未關閉，因為黑卡紙將鏡頭全蓋的情況下是不會曝光的。

8. 依然深呼吸、放輕鬆，繼續亮部的曝光。將黑卡紙全部移開鏡頭，默數 123、223，兩秒後迅速將黑卡紙全蓋上，再不急不徐關上快門。

9. 前一步驟中兩秒的曝光讓亮部曝光，也補足稍早暗部不足的兩秒，完成一張分區曝光的照片。

有時亮部快門高於一秒、或搖晃黑卡的速度太慢，會產生如圖 4-2 的黑卡紙殘影。平日需練習搖黑卡紙，晃動幅度需小且快；快門高於一秒時，則可使用全面減光鏡來延長快門時間。

📷 **場景簡介**

連江·馬祖馬港
新北·萬里龜吼

📱 **手機拍攝提示**

手機因為鏡頭太小無法使用黑卡紙，建議使用點測光模式拍攝亮部及暗部各一張，再進行數位合成。

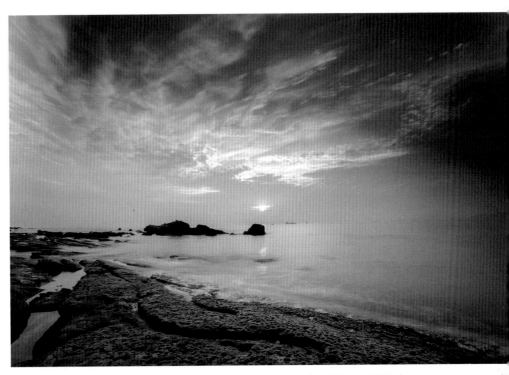

4-4 | 拍攝焦段：24 mm | 快門：8 秒 | 光圈：F22 | ISO：100 | 測光模式：點測光 |
拍攝模式：M 模式 | 使用三腳架及黑卡紙

華燈初上的
寶藍天空

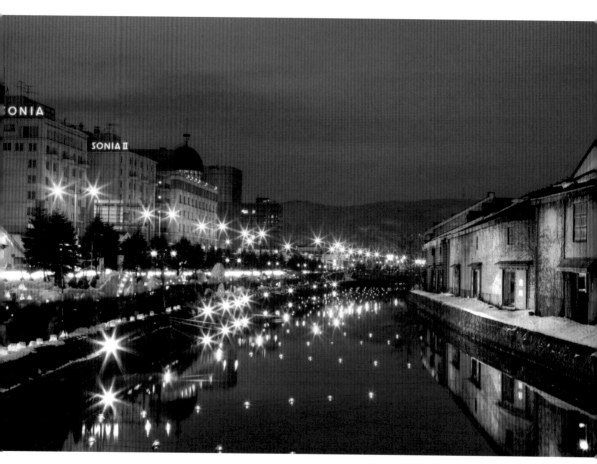

5-1 | 拍攝焦段：47 mm | 快門：30 秒 | 光圈：F22 | 底片 ISO：50 |
測光模式：矩陣測光 | 拍攝模式：A 模式 | 使用三腳架

好的光線往往都在一瞬間。對攝影師而言，在最佳時機拍攝是非常重要的。太陽下山約 30 ～ 40 分後，天色漸暗，天空呈現寶藍色或深紫色，地景的燈慢慢點亮，當天空的亮度與地景亮度達到平衡時──很多人以為拍攝夜景一定要到天色全黑之後──其實此時就是最佳時機，無須搖黑卡就能拍出完美反差的夜景照片。

拍攝時：
- 使用 A、M 模式皆可，光圈建議 F8 以上的小光圈。
- 降低 ISO，用矩陣測光即可，再依拍攝結果加減曝光值。
- 建議使用三腳架和快門線。

📷 場 景 簡 介

小樽‧小樽運河
開鑿於 1914 年，歷時九年工程，於 1923 年完工。全長 1,140 公尺，寬 20 ～ 40 公尺。

📱 手 機 拍 攝 提 示

手機可安裝如「Camera FV-5」等 app 或軟體，再使用 A、M 模式拍攝。

低 ISO、三腳架拍出
高質感夜景

夜間拍攝要有最佳的畫質，雜訊是不可忽略的項目。使用高 ISO 雖然可增加感光度與縮短曝光時間，但伴隨而來的便是充滿雜訊的畫面。因此拍攝夜景時，盡可能使用相機的低 ISO 進行拍攝。有些相機可擴充開啟較低的 ISO，但建議使用原生的最低 ISO 拍攝即可。

拍攝時：
- 使用光圈先決模式或 B 快門模式，建議光圈 F8 以上。
- 使用低 ISO，快門速度隨之變慢，穩固牢靠的三腳架，不僅可以避免相機震動而使照片模糊，也可以防止相機掉落。
- 若場地風大，可加上石袋穩定三腳架。

拳頭石的最佳拍攝角度位置總是有限。經常天未亮，最好的位置就已被占滿。為了避開人潮，夜晚來此拍攝反而是筆者最喜歡的時間。夜晚長時間曝光，天空會呈現藍藍的色調，讓做為主題的岩石不致於產生壓迫感，而有一種安靜、清爽的感覺。放大圖 6-2 局部，可看見雜訊非常多，畫質不佳，不能算是一張成功的風景照；相較之下圖 6-1 使用較低 ISO 拍攝，放大後的畫質較佳。

📷 **場景簡介**

新北・萬里
海岸線上的拳頭石，是北部著名的晨昏、夜景拍攝景點。拳頭石形似一個握緊拳頭的岩石，堅硬粗獷的樣貌，充分展現出自然的力與美。

📱 **手機拍攝提示**

安裝如「Camera FV-5」等 app，可進行長時間曝光拍攝，拍攝手法跟相機拍攝相同。

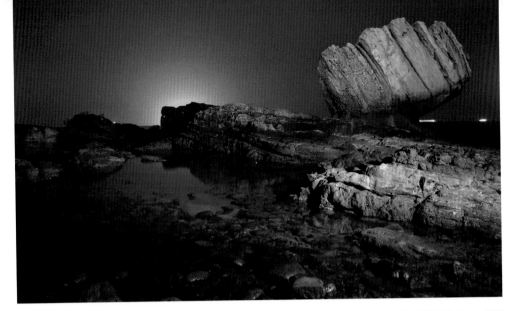

6-1 | 拍攝焦段：29 mm | 快門：263 秒 | 光圈：F8 | ISO：100 | 測光模式：矩陣測光 | 拍攝模式：B 快門

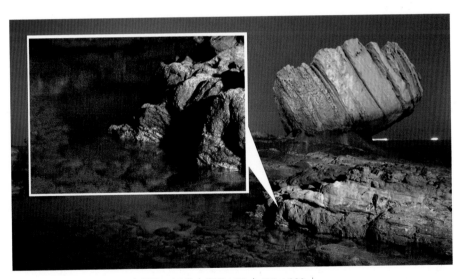

6-2 | 拍攝焦段：29 mm | 快門：65 秒 | 光圈：F8 | ISO：800 |
測光模式：矩陣測光 | 拍攝模式：B 快門

活用隨身物
拍出清晰夜景

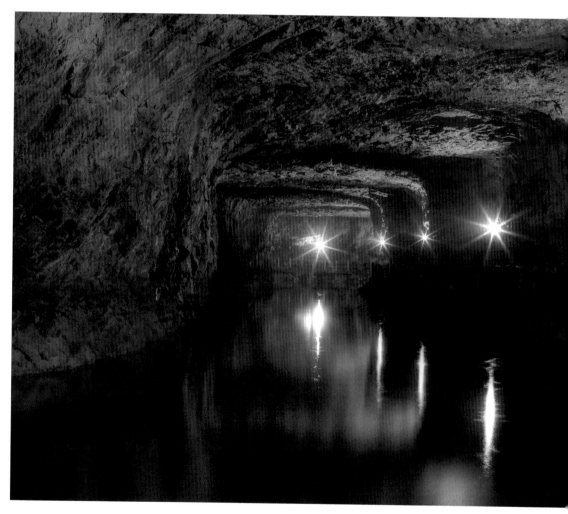

7-1 | 拍攝焦段：55 mm | 快門：30 秒 | 光圈：F22 | ISO：100 |
測光模式：矩陣測光 | 拍攝模式：A 模式

前面談到，拍攝夜景的重點為使用低 ISO 及手動對焦，加上使用三腳架。但若非專程出門拍照，通常不會隨身攜帶三腳架，遇到美麗的夜景時該如何拍攝？

拍攝時：

● 使用光圈先決模式、B 快門模式、M 模式皆可，以 F8 ～ F22 之間光圈為主，並使用相機手動對焦模式 (MF)，轉到無限遠後回轉一點點。

● 善用身邊可用的穩固物品。

圖 7-1 及圖 7-2 皆是筆者單車旅行時所拍攝。單車旅行因為攜帶三腳架較不便，筆者便利用坑道內的圍欄放置相機，藉此穩固相機，並將相機設定小光圈及低 ISO，以獲取較佳畫質，拍攝時使用定時自拍，避免手按快門所造成的震動。

但有時我們也會遇到放置物品水平歪斜，所拍出來的照片自然也就歪斜，筆者通常會利用數位後製方式來裁切。其方法如下：

1. 在 photoshop 裡打開圖片，選擇尺標工具。

2. 取遠處的海平面為水平。

3. 點選影像→影像旋轉→任意。

4. 出現旋轉版面視窗，按確定即可。

5. 裁切所需要的部分，即可完成。

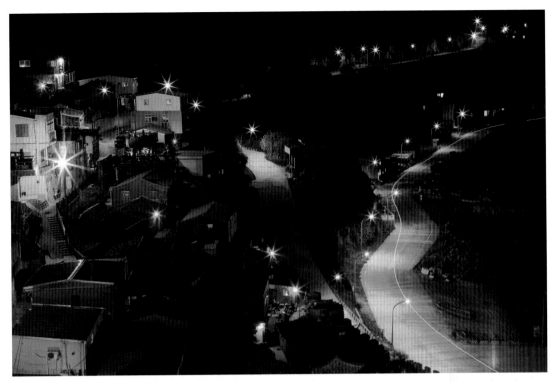

7-2 | 拍攝焦段：65 mm | 快門：30 秒 | 光圈：F22 | ISO：200 | 測光模式：矩陣測光 | 拍攝模式：A 模式

慢速快門
拍出美麗的光軌

長時間的曝光會讓流水產生如棉絮般的流跡，相同地也會讓光線產生光跡。在夜晚拍攝時，只要設定慢速快門，就可以拍攝出移動中的光線軌跡。

車燈光軌拍攝是利用長時間曝光光跡，因此當快門時間拉得愈長、車子愈多，可拍攝的光跡也愈多。

拍攝時：

- 光圈的大小會影響光軌的粗細，通常選擇 F5.6 ～ F22 之間的光圈值。
- 整體曝光時間的長短會影響光軌的長度與數量。曝光時間也要考量周遭背景，整體曝光時間應該以背景的曝光時間為基準。
- 若在車少的地方拍攝，可使用 B 快門。在無車的時候用黑卡紙遮住鏡頭，進行連續曝光，控制自己想要的曝光時間及曝光時機，如有車輛經過再開啟曝光。
- 把握天黑前後 40 分鐘的黃金時間，不然背景曝光時間再長，仍是黑壓壓一片了。

圖 8-1 中的蜿蜒道路形成美麗的 S 形曲線，拍攝於 2003 年 12 月。當時還未裝設路燈，因此可拍出沒有斷軌的光跡。後來裝設了 LED 路燈後，車燈的光軌便會因路燈遮蔽而形成斷線。

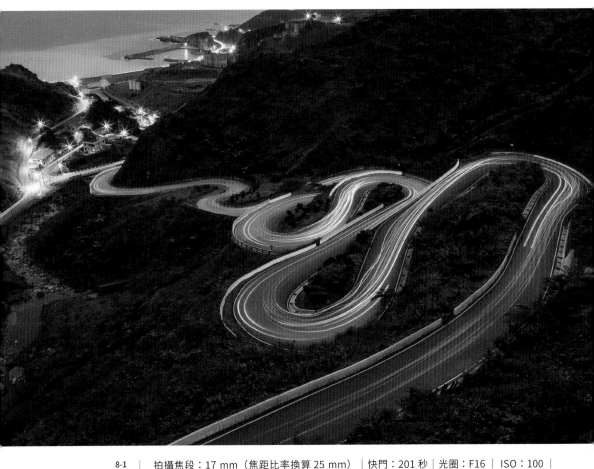

8-1 ｜ 拍攝焦段：17 mm（焦距比率換算 25 mm）｜ 快門：201 秒 ｜ 光圈：F16 ｜ ISO：100 ｜
測光模式：矩陣測光 ｜ 拍攝模式：M 模式

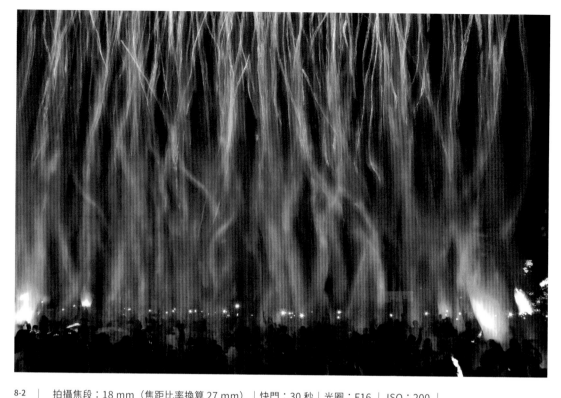

8-2　│　拍攝焦段：18 mm（焦距比率換算 27 mm）│快門：30 秒│光圈：F16│ISO：200│
測光模式：矩陣測光│拍攝模式：A 模式

圖 8-2 拍攝天燈可以使用高 ISO、大光圈將百燈齊放的震撼畫面凍
結住，也可選擇用小光圈、低 ISO（100 ～ 200 之間），以慢速快
門完整將天燈光跡記錄下來。圖 8-3 是使用魚眼鏡頭拍攝，筆者在
天燈施放前，先針對舞臺等背景測光後試拍一張，確認背景曝光正
常，待天燈施放時使用 B 快門模式，曝光時間到需要的秒數時便關
起快門。

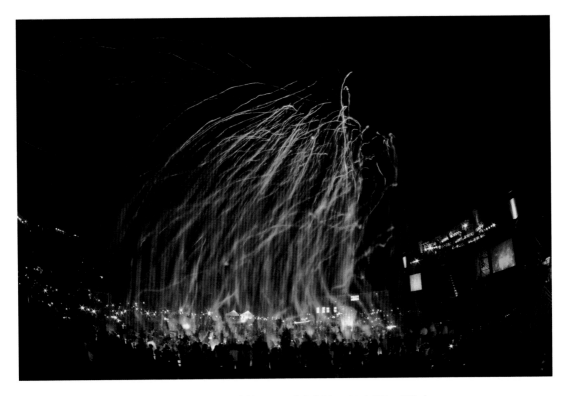

8-3 | 拍攝焦段：16 mm｜快門：51 秒｜光圈：F22｜ISO：200｜
測光模式：矩陣測光｜拍攝模式：B 快門｜使用 Zenitar 魚眼鏡頭

📷 場景簡介

金水公路 · 九份往金瓜石方向
臺灣北部著名的車燈光軌拍攝景點。

新北 · 平溪
平溪天燈節是北部元宵節盛事。看著上百盞天燈滿載人們的祝福，緩緩升上天空，在黑夜中漸漸縮小、消失，有一種難以形容的感動。

📱 手機拍攝提示

手機通常無法使用慢速快門，建議可安裝如「Camera FV-5」或「長時曝光相機」等 app，利用軟體控制 1 秒～∞秒的慢速快門。

小光圈創造
迷人星芒

夜晚燈光的放射狀光芒讓夜色看起來更夢幻。想拍攝出有光芒的夜景照片，就必須縮小光圈或使用「星芒濾鏡」。

鏡頭光孔徑通常不是圓形而是多邊形，鏡頭光圈縮小，光線通過光圈葉片，便會產生繞射現象。每一顆鏡頭的葉片設計不同，所產生的星芒效果也不同，若光孔徑成五邊型，所拍攝出來的星芒也會有十道光芒；星芒濾鏡的優點在於可使用大光圈獲得較快的快門，並減少因為震動產生的模糊。

拍攝時：
- 使用光圈先決，光圈建議使用 F16 以上，光芒效果會較佳。
- 拍攝模式可用 A、M、B 等模式。
- 將星芒濾鏡裝在鏡頭的前方，轉動星芒鏡來確定光芒發散的方向。
- 也可以在鏡頭前黏上兩根頭髮絲成十字狀，光線在經過頭髮絲的折射之後，也會形成十字星芒。
- 部分消費型相機的內建場景模式也有星芒特效，同樣可以拍出誇飾光芒效果。

拍攝圖 9-1 時，筆者將光圈縮小到 F22，並使用低 ISO 及三腳架，裝上快門線使用 B 快門模式，因為左下角暗部需要較多曝光時間，便使用黑卡紙控制曝光。而圖 9-2 使用 F6.7 的光圈，拍攝後路燈等點狀光源，雖然邊緣仍有放射光芒，但中心點幾乎都糊成圓形光點，不若上一張完整呈現銳利星芒。

9-1 │ 拍攝焦段：25 mm │ 快門：122 秒 │ 光圈：F22 │
ISO：100 │ 測光模式：點測光 │ 拍攝模式：B 快門 │
使用三角架及黑卡紙

9-2 │ 拍攝焦段：42 mm │ 快門：20 秒 │ 光圈：F6.7 │
ISO：100 │ 測光模式：點測光 │ 拍攝模式：B 快門 │
使用三角架及黑卡紙

📷 場景簡介

新北·碧潭福爾摩沙公路
此處夜間會定時開啟燈光，當絢麗的燈光亮起，湖面的燈光倒影非常迷人，許多人會來此散步，享受浪漫的感覺。

📱 手機拍攝提示

除了安裝如「Camera FV-5」等 app，將光圈縮小外，也可以把相機用的星芒濾鏡手持置於鏡頭前方拍攝。

—

長時間曝光
拍出璀璨星軌

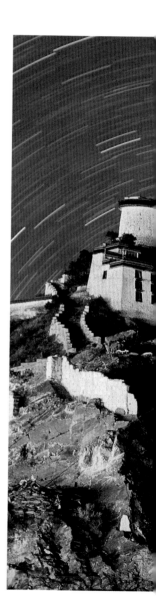

10-1 | 拍攝焦段：75 mm ｜ 快門：1 小時 ｜ 光圈：F5.6 ｜ 底片 ISO：100 ｜
測光模式：矩陣測光 ｜ 拍攝模式：B 快門 ｜ 使用三腳架

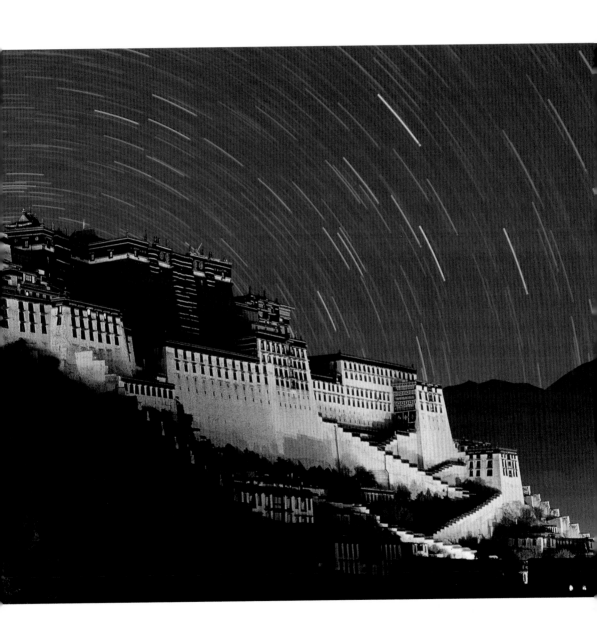

拍攝星軌需要較長的曝光時間，若沒有天時、地利、人和三個基本條件，很難拍攝出一張美麗的星軌照。所謂天時指的是當天必須無雲、夜空通透，月光不強，繁星明亮；而地利指的是拍攝地點的建築物、來往的車輛、路燈等干擾曝光的光源不能太多。上述兩點，簡單來說就是遠離光害。而最後的人和，是當前述條件皆成立時，已具備了拍攝技巧。

拍攝星軌照片的時機通常避開滿月或盈、虧凸月，因為那時光害較嚴重，星點的光芒都被遮蓋。最佳拍攝時機是眉月或殘月，此時光圈建議 F5.6 ～ F8 之間，曝光時間可超過一小時。次佳的時機是上、下弦月，建議光圈在 F4 ～ F8 之間，曝光時間不宜超過 60 分鐘。

拍攝時：

- 準備黑卡紙，鏡頭前方若出現不可抗拒的人為干擾，如汽車、手電筒等，立即將黑卡紙蓋上。
- 前景若需要補光，建議使用黃色系的手電筒。
- 若想拍攝同心圓的星軌照片，可使用廣角鏡頭向北方拍攝。
- 構圖時採用水平氣泡儀或內建電子水平儀，確保水平不會歪斜。
- 除了月光，雲層也是造成星軌斷線的因素，因此高山是理想的星軌拍攝地點。
- 高山氣溫較低，須注意電池電力，可用暖暖包為電池保溫。

圖 10-1 拍攝時使用 Nikon FM2 全手動相機，底片為 Kodak E100VS，光圈 F5.6，曝光時間約一個小時。DSLR 單眼數位相機通常不建議做這麼長時間的曝光，因為長時間的曝光會產生雜訊及噪點，建議使用後製疊圖合成的方式來拍攝，例如免費軟體「Startrails」。注意軟體不支援 RAW 檔，需使用 JPG 檔拍攝。

使用「Startrails」軟體的拍攝手法如下：

1. 採用 MF 手動對焦，搭配使用電子快門線。
2. 構圖時利用水平氣泡儀或內建電子水平儀，確保水平線不歪斜。
3. 先將光圈 F 開到最大並提高 ISO，用 A 光圈先決試拍一張，確認曝光、構圖是否可行。
4. 將曝光值換算成需要的光圈值及較低的 ISO，建議曝光時間在 10 分鐘內。
5. 將拍攝模式轉到 B 快門模式，正式拍攝。
6. 設定電子快門的曝光時間，每張拍攝間隔時間建議在 1 ～ 2 秒內，拍攝總次數後擊發快門。

📷 **場 景 簡 介**

西藏‧布達拉宮

📱 **手 機 拍 攝 提 示**

安裝如「Camera FV-5」等 app，再利用 app 內建的間隔攝影拍攝。

11
—

補光打亮前景

美麗的夜景照，往往需要好的前景。如果拍攝當時的月光太弱，在無其他光源的情況下，通常前景昏暗，因此儘管長時間曝光，拍出來的前景仍是暗的。此時我們就必須適時運用人造光源補光：

閃光燈

適合近且小的前景，例如石頭、車子等。好處是補光均勻，且可以控制強度。拍攝前，可預先拍一張，確認前景曝光是否正確再拍攝。

手電筒

適用於遠且大的前景，例如樹木、房子等。由於光源集中，在補光時需要局部晃動補光。

拍攝時：

● 使用 A、M 或 B 快門皆可，光圈建議在 F4 ～ F8。

● 使用 DSLR 數位單眼相機時，建議將相機內建除噪功能關閉。

● 使用穩固的三腳架，風大處可加上石袋穩定。

● 準備黑卡紙，若其他人經過或有光源直射鏡頭，使用黑卡紙遮住鏡頭，觀景窗也必須關閉，避免光源從觀景窗進入。

● 補光時為了讓前景看起來更立體，建議自左側或右側進行補光，效果較理想。

圖 11-1 的野柳女王頭就是利用手電筒補光。在拍攝前，先開啟手電筒，照射需要補光的女王頭及木棧道，接著使用相機的點測光了解曝光值。當相機正式拍攝按下快門後，開始使用手電筒局部補光，補光時需輕輕搖晃手電筒，讓光線分布均勻，因為前景較大，一區補光完成後，再移動到另一區，直到全部需要補光的部分都完成，關掉手電筒，繼續夜空的曝光。相繼完成兩者的曝光後，關閉快門，筆者再將鏡頭換成長鏡頭，採用重複曝光的方式將月亮拍攝於右側（使用 Nikon FM2 重曝功能）。

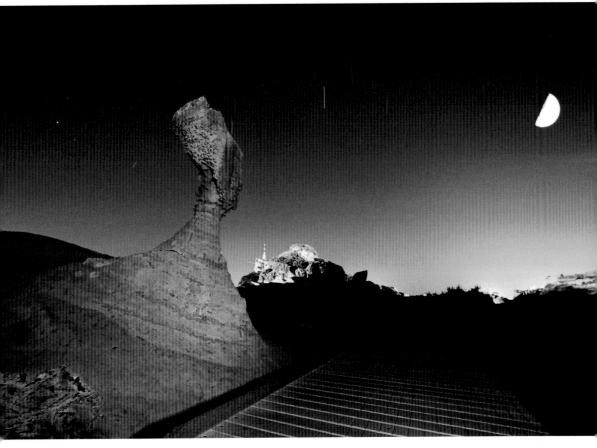

11-1 | 拍攝焦段：28 mm｜快門：30 分鐘｜光圈：F5.6｜ISO：100｜測光模式：分區測光｜拍攝模式：B 快門｜使用手電筒補光

📱 手機拍攝提示

● 安裝如「Camera FV-5」等 app，再使用 M 模式設定曝光，補光方式與相機拍攝相同。

曝光三要素：快門

攝影發明初期是沒有快門的，因此一張照片需要曝光很久。隨著鏡頭凹凸鏡的進化，感光元件的提升，需要的快門時間愈來愈快，鏡頭與感光元件之間便需要設計一個控制曝光的組件，快門因而誕生。相機內部就像是黑漆漆的房子，窗戶的大小就是光圈，快門就是房子的窗戶。窗戶打開的時間愈長，進入的光線愈多，房子也就愈亮。

做為控制曝光時間的裝置，快門時間的單位為秒，在相機螢幕上的相關顯示為 s —— 1/60 s 表示快門速度為 1/60 秒。快門值 B（T）、30、15、8、4、2、1、1/2、1/4、1/8、1/15、1/30、1/60、1/150、1/250、1/500、1/1000、1/2000、1/4000、1/8000 之間呈倍數成長，例如 1/15 s 比 1/30 s 多一個曝光值。B（T）常使用在晨昏及夜景拍攝，透過快門線來控制時間，其長短可自由控制。從按下快門線鈕曝光開始，再按快門線鈕（釋放快門）則曝光結束，可以是一秒，也可以是一小時。

快門的速度愈慢，通常顏色愈飽滿，成像能夠包含更多細節。而要凍結畫面時，需要注意到所謂的「安全快門」。相機有一個手持安全快門拍攝原則：安全快門是隨焦段同時增長，例如 50 mm 鏡頭快門速度不要低於 1/50 秒，200 mm 鏡頭速度不低於 1/200 秒，以此類推。除非使用腳架，否則成果可能因為手震而變得模糊。

3

地景、人文

01
—
三分法構圖
使主題明確

攝影者透過相機的觀景窗觀察、選擇、安排眼前的視覺元素形成畫面，以記錄當下事物的過程及表達個人情感思想。這就是構圖。簡單來說，構圖就是選擇與減去法。景色、曝光都對了，構圖若不適當，照片看起來就會不穩定、缺乏重心。安排視覺元素的同時，要注意觀賞者的視覺心理，遵循重要法則，讓畫面呈現出秩序。不平衡、不和諧的照片，往往讓觀者有不知所云的感覺，難以理解其意涵。

攝影最基礎的構圖法則便是「三分法」。面對當前美景，在構圖上可以吸引人之處成為主題並占畫面三分之二，讓照片主題明確、畫面有重心。三分法構圖是把畫面裡的景致或組合區塊，沿假想線條把圖像分割成三等分，這假想的線條可以是水平也可以是垂直的方向。

拍攝時：
● 相機大多內建虛擬網格線，可開啟做為三分法構圖參考。

相機感光元件的長寬比例是 2：3，近似於黃金比的 1：1.618，因此善用此法則能創造畫面平衡分配的視覺效果，得到豐富多樣的畫面，為照片添增趣味。初學者可以利用三分法拍出好作品，但有些場景也非絕對，法則有時反而束縛了創作的活力。

圖 1-1 拍攝重點為廟宇，構圖時採水平方向，使廟宇占據畫面的三分之二，主題更為明確。

圖 1-2 中畫面垂直分成三等分，賣蔥餅青年雖然僅占畫面左方三分之一，但大光圈、淺景深虛化其餘三分之二的場景，不僅藉此交代青年所在的街頭場景，亦突顯做為拍攝主題的青年。

1-1 ｜ 拍攝焦段：24 mm｜快門：1/60 秒｜光圈：F11｜ISO：100｜
測光模式：矩陣測光｜拍攝模式：A 模式

1-2 ｜ 拍攝焦段：24 mm｜快門：1/100 秒｜光圈：F1.4｜ISO：100｜
測光模式：矩陣測光｜拍攝模式：A 模式

圖1-4因為天空和地物各占一半的畫面，觀看者不易掌握畫面重心，視覺會不斷游離在天空與建築物之間。而且前景街道雜亂，干擾視覺。相較之下，上圖占畫面三分之二的建築物，較容易讓觀者掌握畫面重心。

1-3（上）	拍攝焦段：27 mm｜快門：1/30 秒｜光圈：F22｜ISO：100｜測光模式：矩陣測光｜拍攝模式：A 模式｜使用三腳架
1-4（下）	拍攝焦段：27 mm｜快門：1/30 秒｜光圈：F22｜ISO：100｜測光模式：矩陣測光｜拍攝模式：A 模式｜使用三腳架

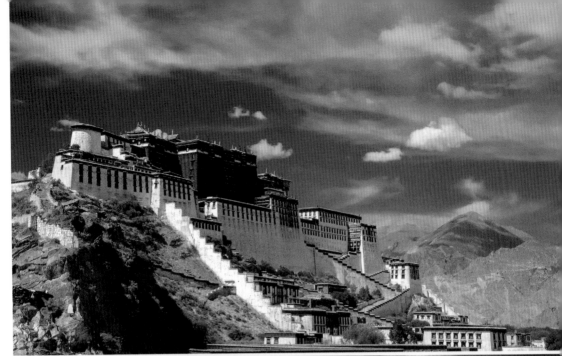

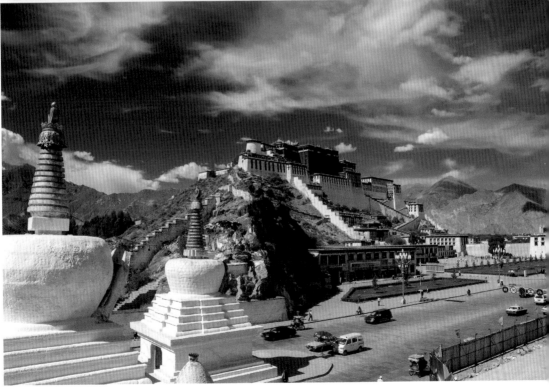

1-5 (左) | 拍攝焦段：24 mm｜快門：1/25 秒｜光圈：F18｜ISO：100｜測光模式：分區測光｜拍攝模式：A 模式｜使用三腳架

1-6 (右) | 拍攝焦段：24 mm｜快門：1/25 秒｜光圈：F18｜ISO：100｜測光模式：分區測光｜拍攝模式：A 模式｜使用三腳架

拍攝燈塔除了橫幅取景，有時候我們也用直幅，此時三分法則仍然適用。圖 1-5 左邊東引燈塔占了畫面三分之二，突顯主題的程度高於圖 1-6。

📷 **場景簡介**

新北・汐止拱北殿
加德滿都・街頭
西藏・布達拉宮
連江・馬祖東引

📱 **手機拍攝提示**

● 手機的感光元件長寬比可能不同於相機的 2：3，但三分法依然適用。
● 手機同樣具備虛擬網格線，建議開啟做為參考。

02
—

將拍攝主題
置於黃金分割點

觀者的視覺心理是指觀看照片時在其內心引起的反應，這種反應是由外而內的心理過程，使觀賞者與照片相互連接，進而了解拍攝者欲表達的意旨。許多構圖法則都是為了達到此目的而存在。上一篇我們談到三分構圖法則，本篇則是三分法則的延伸———「黃金分割點」，也稱「井字構圖法」。

三分法的直幅及橫幅所劃出三等分、四條線會在畫面中構成四個交叉點，這四個交叉點就是所謂的「黃金分割點」。拍攝時可開啟相機內建虛擬網格線做為參考。

拍攝圖 2-3 時便是利用黃金分割點，將燈塔置於井字構圖右側，也就是黃金分割點右下側。圖 2-4 則是把燈塔置於中央位置，視覺因此會強調且集中於中央，構圖稍顯呆板，且會使觀賞者視覺一直集中在燈塔，沒有辦法引導至湛藍的大海。

上述的黃金分割點只是約略位置，構圖時可視情況自行斟酌，無須將景物精準置於點上。構圖不盡然決定了照片的全部價值，但是絕對是拍照的首要步驟。

2-1 | 拍攝焦段：250 mm │快門：1/100 秒 │光圈：F5.6 │ ISO：250 │測光模式：矩陣測光│拍攝模式：A 模式│
使用單腳架

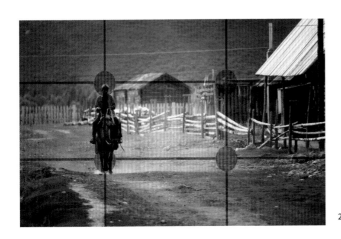

2-2 │ 圖 2-1 加上黃金分割點的示意圖

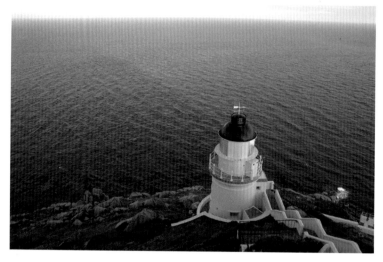

2-3　拍攝焦段：24 mm｜快門：1/15 秒｜光圈：F18｜ISO：100｜
測光模式：矩陣測光｜拍攝模式：A 模式｜使用三腳架

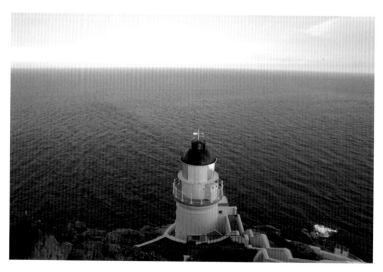

2-4　拍攝焦段：24 mm｜快門：1/15 秒｜光圈：F18｜ISO：100｜
測光模式：矩陣測光｜拍攝模式：A 模式｜使用三腳架

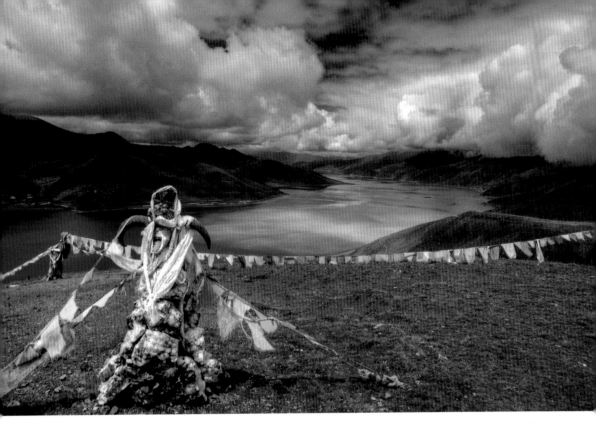

2-5 | 拍攝焦段：24 mm｜快門：1/30 秒｜光圈：F22｜ISO：100｜測光模式：矩陣測光｜
拍攝模式：A 模式｜使用三腳架

📷 **場景簡介**

連江·馬祖東引燈塔
西藏·羊卓雍錯

📱 **手機拍攝提示**

● 手機的感光元件長寬比可能不同於相機的 2：3，但三分法依然適用。
● 手機同樣具備虛擬網格線，建議開啟做為參考。

具對稱美的
水面倒影

倒影在生活周遭幾乎隨處可見，無論是湖泊、小水池、甚至是雨後地面的積水，只要稍加注意，都可以發現美麗的倒影，善加利用常能拍出動人的攝影作品。

風景攝影常使用 CPL 環形偏光鏡，但拍攝倒影可不用，若使用則消去了水上的色彩反光。

拍攝時：

無風，水面平靜

無風的天氣是拍攝倒影的最佳時機。平靜的水面像鏡子，沒有水面波紋的干擾，提升拍到清晰倒影的機率。

拍攝景物處於順光

順光時，水中倒影的輪廓和色彩最飽和、最清晰。事先了解光線來源，選擇對的時機，也可增加成功機率。

對稱構圖

倒影的構圖有別於其他構圖技巧，不採用三分法則、黃金分割點，在拍攝時注重「對比平衡」，大膽把水平線放在正中間，讓景物和倒影能夠相互對應，相映成趣。但對稱構圖法也非絕對，若倒影的表現是主角，那可用三分法，讓景物占三分之一、倒影占了三分之二也無不可。

使用半面漸層減光鏡、黑卡紙來控光

水面倒影通常較真實景物的光線來得暗，若要倒影更為突出清楚，我們可以使用半面漸層減光鏡、黑卡紙來控制反差。

倒影照片不一定是帶有水面的場景，生活周遭會反光表面如鏡子、金屬等也可利用於創作。對比美的倒影之外，當微風乍起，水面波動的時候，湧起波紋，倒影便從真實變為抽象，也是一種抽象藝術的呈現。

3-1　　拍攝焦段：28 mm｜快門：1/10 秒｜光圈：F16｜ISO：100｜測光模式：矩陣測光｜
　　　　拍攝模式：A 模式

拍攝圖 3-2 時的時機、光線皆不對，加上起了微風，湖面的水波使得倒影輪廓不清晰。圖 3-4 便是使用黑卡紙來控制反差。

3-2 | 拍攝焦段：24 mm ｜快門：1/30 秒｜光圈：F16 ｜
ISO：100 ｜測光模式：矩陣測光｜拍攝模式：A 模式

3-3 | 拍攝焦段：40mm ｜快門：1/15 秒｜光圈：F16 ｜
ISO：125 ｜測光模式：矩陣測光｜拍攝模式：A 模式

3-4　拍攝焦段：31 mm｜快門：4 秒｜光圈：F22｜ISO：50｜測光模式：矩陣測光｜
拍攝模式：B 快門｜使用黑卡紙

📷 場景簡介

西藏・布達拉宮龍王潭
新疆・鞏乃斯
花蓮・雲山水

📱 手機拍攝提示

手機拍攝在構圖上與相機相同，遇到有反差的場景，因為手機鏡頭較小，僅能用內建
HDR 功能拍攝。

拍出四平八穩
的建築物

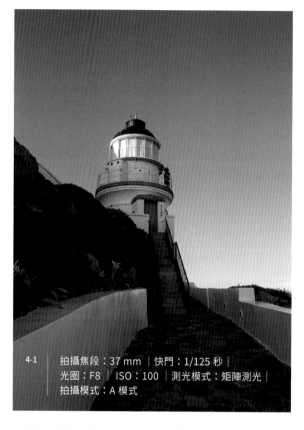

4-1 ｜拍攝焦段：37 mm ｜快門：1/125 秒｜
光圈：F8 ｜ISO：100 ｜測光模式：矩陣測光｜
拍攝模式：A 模式

4-2 ｜拍攝焦段：24 mm ｜快門：1/15 秒｜
光圈：F22 ｜ISO：100 ｜
測光模式：矩陣測光｜拍攝模式：A 模式

參觀知名建築物時，使鏡頭下的建築物與眼前所見相符，表現出其
形體、樣式、線條、色調和細部等特徵，是攝影者所追求的。

很多攝影朋友在拍攝時，喜歡用廣角鏡頭、甚至是超廣角鏡頭來取
景，但廣角鏡會使視覺空間廣闊，製造誇大的空間感，因此所拍出
來的結果較缺乏真實感；而且廣角鏡頭容易造成邊緣變形，使建築
物後傾變形，如此便失去真正的線條。

4-3 ｜ 拍攝焦段：24 mm ｜快門：1/125 秒 ｜光圈：F8 ｜
｜ ISO：100 ｜測光模式：矩陣測光 ｜拍攝模式：A 模式

拍攝時：

- 在拍攝後退空間許可下，盡量使用 35 mm 以上的鏡頭，避免主題後傾變形。
- 若拍攝空間不許可而必須使用廣角鏡頭，可使用移軸鏡頭或軟體後製方式來修正建築物後傾。
- 拍攝時使用 A 模式拍攝，並使用 F8 以上的小光圈以得全景深。
- 使用低 ISO、三腳架、快門線獲取最佳畫質。

圖 4-2 中的建築物後傾變形，照片下半部的地面比上半部的屋頂大了許多，大大失去了真實性。而圖 4-3 也是利用廣角鏡頭拍攝，可清楚看見燈塔後傾變形，誇大不真實。圖 4-1 周圍空間有限，筆者盡可能退後，將鏡頭轉換成 37 mm 拍攝，後傾變形改善了許多，也較有真實感。

此篇旨在說明如何拍出不後傾變形、不誇大且較真實的建築物，但廣角鏡頭所呈現的氛圍也受到部分人士喜愛，亦有其獨特之美。讀者們不妨多嘗試，比較自己喜歡哪一種呈現方式。

📷 **場景簡介**

西藏·色拉寺
馬祖·東引

📱 **手機拍攝提示**

拍攝手法基本上與相機相同，避免使用廣角鏡頭，盡量後退取景拍攝，並使用 35 mm 以上焦段拍攝。

尋找現場元素
框住主題

展覽時常將作品鑲嵌於框中，藉由框住主題，引導觀賞者的視線，也讓照片更美觀、更具震撼力。同樣的道理亦可應用於拍攝時取景，巧妙利用自然景物做為前景邊框。

環境中常有可利用的前景框，例如門框、窗框、樹木枝葉、拱門、花草等，這些構圖素材唾手可得，可利用做為前景，框住被攝主體。

拍攝時：
● 可選擇 A 模式，光圈建議 F8 ～ F22，在安全快門前提下，以低 ISO 為主。
● 注意曝光的控制。邊框與主體的曝光條件可能完全不同，此時相機最好以點測光或中央重點測光方式測量主體，確保主體曝光正確。

筆者旅行至此時被告知進門後不得攝影，圖 5-1 便改在門開啟時用長鏡頭獵取。相較之下圖 5-2 這張照片取景未利用門框，會讓人感覺是進入門內所拍攝，缺少了三度空間的視覺效果。

相較之下，圖 5-4 利用樹枝來框住聚落的照片，明顯比圖 5-3 更容易使觀賞者聚焦於做為主題的聚落。

5-1 | 拍攝焦段：105 mm | 快門：1/125 秒 | 光圈：F5.6 | ISO：200 | 測光模式：分區測光 | 拍攝模式：A 模式

5-2 | 拍攝焦段：180 mm｜快門：1/60 秒｜光圈：F5.6｜ISO：200｜
測光模式：分區測光｜拍攝模式：A 模式

場景簡介

西藏·古格王朝遺址
距今三百多年前，古格王朝一夜消失，僅留下令人感嘆的遺址。遺址在文革時期又遭
破壞，珍貴遺跡所剩無幾。

連江·馬祖芹壁聚落
常被稱為「馬祖地中海」，是具代表性的閩東建築聚落。

手機拍攝提示

拍攝手法同相機，可找自然景物來框住主題。

5-3　　拍攝焦段：24 mm｜快門：1/50 秒｜光圈：F8｜ISO：100｜測光模式：分區測光｜
　　　拍攝模式：A 模式

5-4　　拍攝焦段：24 mm｜快門：1/40 秒｜光圈：F8｜ISO：100｜測光模式：分區測光｜
　　　拍攝模式：A 模式

06

—

直幅拍攝
高畫質寬景照片

6-1 | 拍攝焦段：24 mm｜快門：1/50 秒｜光圈：F18｜
ISO：100｜測光模式：矩陣測光｜拍攝模式：A 模式

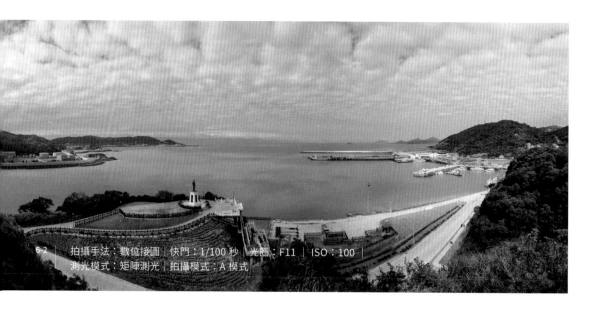

6-2 | 拍攝手法：數位接圖｜快門：1/100 秒｜光圈：F11｜ISO：100｜
測光模式：矩陣測光｜拍攝模式：A 模式

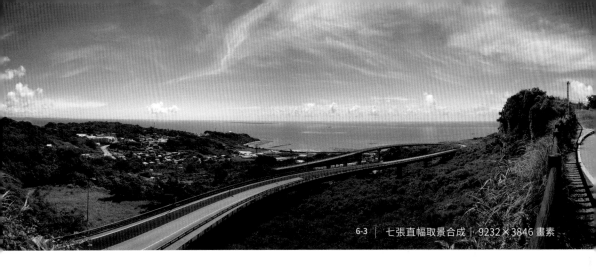

在過去底片時代，想要拍攝寬景照片，只能購買如 Horizon、Linhof 617、Noblex 135U、Hasselblad Xpan 等寬景相機，但在數位時代，只要透過數位合成，就可輕鬆拍出迷人的寬景照片。寬景照片在攝影裡，最適合用來表現廣闊的風景或連續延伸的景物。

有時發現所攜帶的廣角鏡頭無法收入所有風景時，便可利用直幅取景拍攝寬景圖。筆者習慣拍攝多張，之後再以電腦數位接圖的方式呈現。拍攝時必須特別注意每張的拍攝參數及條件皆須相近，才能完美合成。

拍攝時：

- 鏡頭的使用建議是標準鏡頭（50 mm）以上。若仍需用到標準以下的廣角鏡頭，則要注意廣角端的變形不能太大。
- 拍攝時使用 A 模式（光圈先決）或 M 手動模式，可用手持拍攝，但須注意安全快門。
- 使用矩陣測光（平均 / 全面測光）模式來進行測光。
- 每一張的拍攝都要用相同的焦段和光圈。
- 拍攝時務必水平移動，並重疊三分之一以上畫面。
- 拍攝風景為橫向走勢，如山脈、港口、草原等，必須使用直幅取景。反之拍攝景物為縱向走勢，如大樓、鐵塔等，則必須橫幅取景。雖然因此會增加拍攝張數，但數位接圖時，可得到較多的裁切空間。

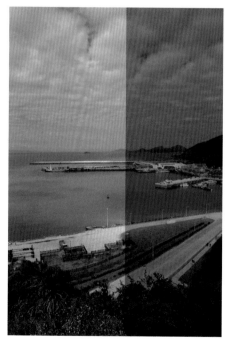

6-5 │ 拍攝時務必水平移動，並重疊三分之一以上畫面

數位接圖時：

1. 先用電腦檢視每一張照片的曝光是否相近。

2. 許多後製軟體皆可接圖，此處以 photoshop 示範。打開軟體，從**檔案**→**自動**→選擇 **Photomerge**。

3. 版面選擇**自動**或**重新定位**皆可。

4. 從**瀏覽**挑出要合成的照片。

5. 選好照片，最後按下**確定**，
 就會開始自動接圖。

6. 完成接圖。

7. 裁切所需畫面。

8. 最後**合併可見圖層**，然後另
存新檔即可完成。

如圖 6-1，筆者使用 24 mm 廣角鏡頭仍無法納入所有風景，因此改
採用拍攝多張將景物分割。圖 6-2 為六張直幅取景合成的照片，單
張影像 3744×5616 畫素，數位合成後扣除重疊及裁切的部分，變
成 10982×4946 畫素。畫素的提高不僅能夠保留更多的細節、展
現更寬廣的視角，對於大圖的輸出也很有幫助。

📷 **場 景 簡 介**

連江‧馬祖南竿福澳港
沖繩

📱 **手 機 拍 攝 提 示**

手機通常內建全景拍攝模式，可開啟使用拍攝，若沒有內建也可下載相關 app。

拍出
模型玩具趣味

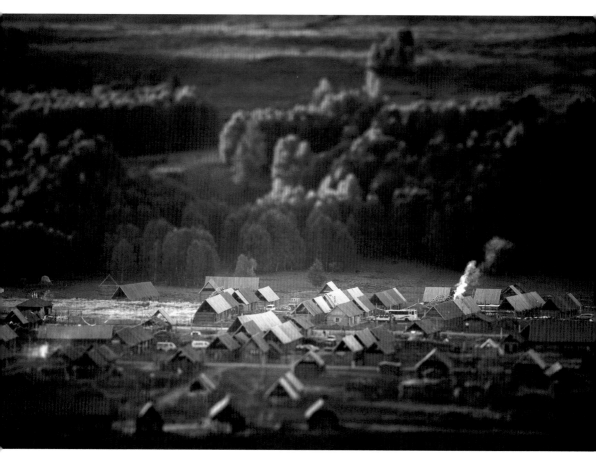

7-1　　拍攝焦段：250 mm ｜ 快門：1/80 秒 ｜ 光圈：F5.6 ｜ ISO：100 ｜ 測光模式：矩陣測光 ｜
　　　　拍攝模式：A 模式

7-2 | 拍攝焦段：250 mm｜快門：1/30 秒｜光圈：F5.6｜ISO：100｜
測光模式：矩陣測光｜拍攝模式：A 模式｜使用三腳架

7-3 | 拍攝焦段：35 mm｜快門：1/250 秒｜光圈：F8｜ISO：160｜
測光模式：矩陣測光｜拍攝模式：A 模式

所謂的移軸鏡頭（tilt-shift lens）是指可以傾角（tilt）及偏移（shift）光軸的鏡頭。一般的鏡頭，焦平面和相機的感光元件呈水平，但移軸鏡頭能夠改變光軸，焦平面可以上下左右移動。

移軸鏡頭大多利用在建築攝影，可以拍出筆直不傾倒的建築物。除此之外，也可用來拍出類似模型玩具般的趣味效果。想拍出這樣的效果，首先選擇包含前景、中景、遠景的場景，例如俯瞰街道圖，再透過鏡頭移軸效果，讓前景、遠景模糊，中景清晰，造成物體有更明顯的景深，讓觀賞者的大腦無意間產生虛構的空間感。

除使用移軸鏡頭，現在數位相機大多內建縮樣（或稱微縮）功能，拍攝時就可以直接設定效果。再者也可利用 photoshop 後製：

1. 開啟需要後製的檔案。

2. 從**影像→調整→自然飽和度**。增加影像的飽和度，模型玩具的效果更明顯。

3. 點選左下角**以快速遮色片模式編輯**。

4. 點選左側**漸層工具**。

5. 點選上方**反射性漸層**。

6. 從畫面中選取你想要清晰的範圍，通常是畫面中景。

7. 出現紅色漸層選取範圍，再同步驟 3 點選左下角以快速遮色片模式編輯。

8. 完成步驟 7 後，遠景及前景已經被選取。從**濾鏡→模糊→鏡頭模糊**，來虛化所需場景。

9. 在強度、葉片、旋轉三個選單中調整出自己想
　要的感覺，按確定後完成。

📱 **手機拍攝提示**

場景的選擇與相機相同。通常手機都有內建的創意效果拍照模式，選擇縮樣拍攝（微縮），調整模糊範圍，取景後拍攝即可。

掌握光線來源，
紀念照不 NG

8-1 | 拍攝焦段：25 mm｜快門：1/60 秒｜光圈：F8｜ISO：100｜
測光模式：矩陣測光｜拍攝模式：A 模式

8-2 | 拍攝焦段：35mm｜快門：1/320 秒｜光圈：F8｜ISO：100｜
測光模式：矩陣測光｜拍攝模式：A 模式｜使用三腳架定時自拍

合照留念時，若因為拍照技術太差，拍得模糊不清或把人物拍得暗沉，那可糗大了！只要了解光線來源，就可以避免拍出失敗的紀念照。

光線通常分硬光與軟光，而硬光的來源又分成：

頂光

當光線在主體上方，此時光照強烈，景物可得到充足光線並呈現鮮豔的色彩，相機的測光也因此準確，但主體位置下方容易形成明顯陰影。以人像來說，容易在眼窩、臉頰產生陰影，此時可開啟閃燈，適當補光。如圖 8-1 和 8-2 背景都有足夠的光照及鮮豔的色彩，美中不足的是眼窩陰影。

側光

光線由主體兩側而來，這種光線能夠展現主體的層次感，勾勒並突顯主體的輪廓，展現主體細節與質感。有時易造成主體部分太亮、部分太暗，拍攝時可視狀況加減曝光補償。如圖 8-3。

順光

光線從被攝主體正面而來，能使主體受光均勻，清晰易見，相機也能提供準確的測光，是最不容易失敗的光線來源。如果希望拍出清楚且曝光正常的照片，那就選擇順光拍攝。但順光拍攝在風景攝影中，是較不受歡迎的光線，因為它的方向性使景物失去了陰影層次，缺少質感表達，所呈現的畫面較平淡。如圖 8-4 和 8-5。

逆光（背光）

光線來自被攝主體後方，陰影部分會失去層次和細節；如果使用相機的曝光補償，使主體得以足夠曝光，背景則會嚴重曝光過度，所以必須開啟閃光燈補光，讓主體曝光正常。如圖 8-6 和 8-7 拍攝於室內水族館，孩子希望與潛水員合照，但主要光線來源是後方水族箱內，主體呈現背光的情況下，通常會開啟閃燈，但水族館內禁止使用閃燈，因此筆者利用曝光補償的方式得到如圖 8-7 的結果。

8-3 ｜ 拍攝焦段：98 mm ｜快門：1/250 秒｜光圈：F5 ｜ ISO：160 ｜
　　｜ 測光模式：矩陣測光｜拍攝模式：A 模式｜ -1/3 EV

8-4 　　拍攝焦段：24 mm ｜快門：1/200 秒｜光圈：F11｜ISO：100｜
　　測光模式：矩陣測光｜拍攝模式：A 模式

8-5 　　拍攝焦段：45 mm ｜快門：1/1000 秒｜光圈：F4｜ISO：100｜
測光模式：矩陣測光｜拍攝模式：A 模式

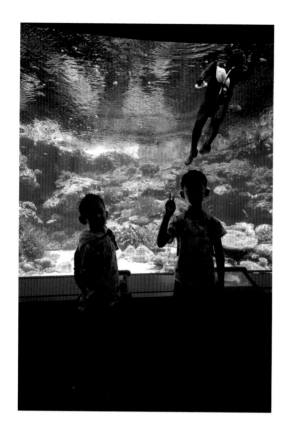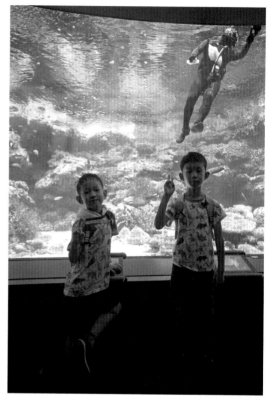

8-6（左）　拍攝焦段：19 mm｜快門：1/100 秒｜光圈：F4｜ISO：800｜
測光模式：矩陣測光｜拍攝模式：A 模式

8-7（右）　拍攝焦段：19 mm｜快門：1/100 秒｜光圈：F4｜ISO：800｜
測光模式：矩陣測光｜拍攝模式：A 模式｜ +1 EV

8-8 | 拍攝焦段：66 mm | 快門：1/25 秒 | 光圈：F5 | ISO：200 | 測光模式：矩陣測光 | 拍攝模式：A 模式

除了以上硬光的光線來源外，所謂的軟光（柔光）指的是漫射光，在大自然裡面常常出現於陰天。這種光線不具反向性，反差小，光線柔和。軟光只要注意安全快門，通常不會拍出失敗的結果。如圖8-8。

📱 **手機拍攝提示**

逆光拍攝時，可以開啟內建閃燈或 HDR 功能。

改變視角，
完成簡潔的紀念照

著名景點的人潮常合照留念時的困擾。如何拍出一張簡潔不雜亂的紀念照？除了使用習慣的視角拍攝，有時不妨讓自己的身體及腳動起來，試試不同視角，或許會有意想不到的效果。

拍攝時：
- 移動腳步，改變視角。
- 使用 A 模式，光圈建議 F5.6 以上。
- 注意安全快門，在足夠快門速度下，降低 ISO 以獲取較佳畫質。

圖 9-2 中後方也有其他遊客，若用平常習慣的平視視角來拍攝，後方的遊客便會入鏡，因此蹲下來拍攝，並請孩子改變站姿，巧妙遮住後方遊客，一張簡潔的旅遊紀念照就完成。

📷 **場景簡介**

新北·石碇淡蘭古道吊橋

9-1（左）　拍攝焦段：105 mm │ 快門：1/80 秒 │ 光圈：F5.6 │ ISO：100 │ 測光模式：矩陣測光 │
拍攝模式：A 模式

9-2（右）　拍攝焦段：105 mm │ 快門：1/60 秒 │ 光圈：F5.6 │ ISO：100 │ 測光模式：矩陣測光 │
拍攝模式：A 模式

逆光拍攝
拍出夢幻光線

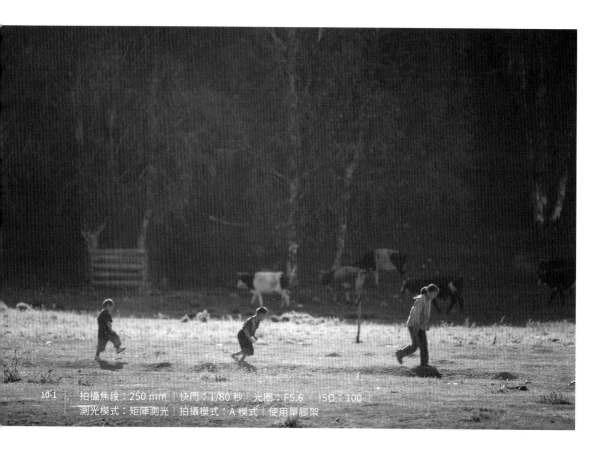

10-1 | 拍攝焦段：250 mm | 快門：1/80 秒 | 光圈：F5.6 | ISO：100 |
測光模式：矩陣測光 | 拍攝模式：A 模式 | 使用單腳架

逆光攝影常讓初學攝影者感到頭痛，但此技巧事實上運用廣泛。逆
光拍攝時，可以選擇控制曝光，呈現不同的效果：它可以是一張完
美曝光的照片，如晨昏攝影；也可以是主體曝光不足，表現出其輪
廓美，如剪影照片。運用在人文攝影上，逆光拍攝只要運用得宜，
會在物體周圍產生輪廓光，明顯勾勒出物體的外觀。

10-2　拍攝焦段：250 mm ｜快門：1/160 秒｜光圈：F5.6｜ISO：200｜
　　　測光模式：矩陣測光｜拍攝模式：A 模式｜使用單腳架

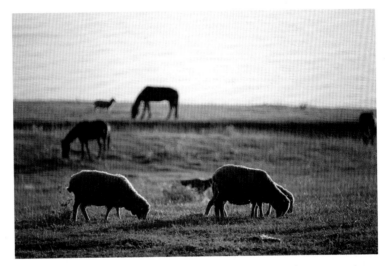

10-3　拍攝焦段：250 mm ｜快門：1/125 秒｜光圈：F5.6｜ISO：100｜
　　　測光模式：矩陣測光｜拍攝模式：A 模式｜使用單腳架

拍攝時：

- 找出合適的光質，通常太陽的位置在 45 度角以下比較有利。這和
季節也有相當大的關係：夏季最佳逆光拍攝時間約是早上 5:00 ～
7:00 和下午 4:00 ～ 6:00，冬季約是早上 6:00 ～ 8:00 和下午
3:00 ～ 5:00 。

- 使用 A 模式，測光模式選擇矩陣測光，再根據拍攝結果加減曝光
值即可。

主題充滿畫面，
拍出感染力

11-1 │ 拍攝焦段：105 mm │ 快門：1/125 秒 │ 光圈：F4 │ ISO：200 │
測光模式：矩陣測光 │ 拍攝模式：A 模式

11-2 │ 拍攝焦段：105 mm │ 快門：1/125 秒 │ 光圈：F4 │ ISO：200 │
測光模式：矩陣測光 │ 拍攝模式：A 模式

眼神及面部表情往往是人們流露情緒的管道，當我們嘗試把鏡頭拉近，人物的眼神、表情成為重點，使人物從周遭環境中跳脫出來，觀者便容易感受到人物的情緒。

拍攝時：

- 使用 A 模式光圈先決，為了虛化背景以突顯主題，以大光圈為主。
- 在靠近拍攝主題人物前，建議先以微笑或手勢等方式知會對方。
- 為了準確捕捉人物的表情變化，可使用連拍的方式。
- 注意最近對焦距離，避免拍出模糊影像。
- 若在室內拍攝，則提高 ISO，以安全快門為優先考量。

圖 11-2 中，小男孩買了一個火爐，畫面中雖然使用大光圈虛化背景、突顯男孩，並清楚拍攝了男孩可愛的模樣及正在從事的事情；但相較之下，圖 11-1 較具有感染力。

11-3 | 拍攝焦段：24 mm｜快門：1/125 秒｜光圈：F4｜ISO：100｜測光模式：矩陣測光｜
拍攝模式：A 模式

有時候我們為了增加照片的感染力，可以試著把鏡頭拉近一點。如
拍攝圖 11-3 時，筆者使用 24 mm 廣角鏡頭，把鏡頭拉近，與圖
11-4 一般常用的合影方式相較，畫面更具感染力。

11-4 | 拍攝焦段：40 mm｜快門：1/200 秒｜光圈：F4｜ISO：100｜測光模式：矩陣測光｜
拍攝模式：A 模式

📷 場景簡介

新疆‧某市集
西藏

📱 手機拍攝提示

加掛外置魚眼鏡頭，也可拍出不同風格且具感染力的照片。

12
—
明暗對比，
創造立體感

比起曝光準確但無明暗對比的人文照片，呈現明暗對比更能使主體
具立體感，更能吸引觀賞者的目光。製造立體感大多是利用側光及
側逆光，因此不管是在室內或室外，需要掌控光線來源的角度；在
室內拍攝時，光量都較為不足，可以靠近窗戶，利用自外投射進來
的自然光線，盡量不用使用閃光燈。

拍攝時：
- 評估光線來源，選擇側光或側逆光。或將拍攝場景拉到窗戶邊，利
 用自然光拍攝。
- 使用 A 模式，選擇矩陣測光。
- 試拍一張後預覽，視情況加減曝光補償。

圖 12-1 是藏區小孩「扎西」正在書寫祝福的藏文給筆者，其名有
「吉祥如意」的含意。儘管室內非常昏暗，但自然光透進窗戶，創
造了立體感，讓影像有了生命力。

圖 12-2 是同時間扎西的妹妹「拉姆」—意為「仙女」—正在室內
昏暗處煮酥油茶。因為光線來源有限，增加了拍照上的難度，大光
圈下快門速度仍然不足，致使影像稍微模糊了，所拍出來的照片雖
然曝光準確，但缺少立體感及生命力。

12-1 ｜ 拍攝焦段：43 mm｜快門：1/20 秒｜光圈：F2.8｜ISO：400｜測光模式：矩陣測光｜
拍攝模式：A 模式

12-2 ｜ 拍攝焦段：43 mm｜快門：1/8 秒｜光圈：F2.8｜ISO：400｜測光模式：矩陣測光｜
拍攝模式：A 模式

曝光三要素：感光度（ISO）

過去底片相機所用的膠捲上可以看見 ISO 100、200、400 等數值標示，表示其感光度。進入數位時代，可以使用的 ISO 值也更多，常用的數值如 50、64、100、200、400、800、1600、3200、6400、12800、25600 等。感光度是根據國際標準化組織所制定的測量系統來表示，數值愈高，對光的敏感度愈高。

如果用 ISO 100 需要曝光 2 秒，ISO 200 只需要 1 秒，ISO 800 更只需要 1/4 秒。在數位年代最大的好處就是可以隨時調整感光度，猶如隨時更換不同底片。儘管調整 ISO 很方便，但高 ISO 成像顆粒粗，易有雜訊，使用低 ISO 才可得到細緻的畫面，所以風景攝影都使用低 ISO 拍攝。但某些場景如昏暗的室內、不准使用閃光燈的場館、運動攝影，或是拍攝星軌，只有提高 ISO 才能拍攝。高 ISO 產生的雜訊，通常也跟感光元件的大小有關，在同等技術條件下，若像素相等，感光元件愈大，高 ISO 的成像畫質愈好。

人像攝影

4

練好一招，從遜咖

變攝影高手

01
—

朦朧背景
突顯人像

拍攝人像時，模糊的散景往往可以美化人物、突顯主題。而畫面散景的呈現方式，會依照各廠鏡頭的設計有所不同。開大光圈可使對焦點的前後模糊，產生淺景深，如圖 1-1。

淺景深也牽涉到焦距的長短、被攝主體與背景的距離、鏡頭靠近被攝者的距離，這些都會影響背景虛化模糊的程度。

1-1　　拍攝焦段：90 mm｜快門：1/125 秒｜光圈：F5.6｜ISO：100｜
　　　　測光模式：矩陣測光｜拍攝模式：A 模式

如圖 1-2 及 1-3，長焦段鏡頭也可達到同樣效果，隨著鏡頭焦段愈長，景深相對就愈淺。

一般攝影愛好者都將 50 ～ 135 mm 定義為人像拍攝焦段，因為這樣的範圍是攝影師與被攝者最適合溝通的距離。市售 70 ～ 200 mm 恆定光圈 F2.8 的鏡頭常被列入考慮，因為方便構圖取景，也有足夠的景深。以攜帶方便性及畫質上而言，50 mm、85 mm、135 mm 的定焦鏡頭光圈都低於 F2.8，也是不錯的考量。

1-2（左） | 拍攝焦段：130 mm｜快門：1/125 秒｜光圈：F5.6｜ISO：100｜測光模式：矩陣測光｜拍攝模式：A 模式

1-3（右） | 拍攝焦段：100 mm｜快門：1/125 秒｜光圈：F5.6｜ISO：100｜測光模式：矩陣測光｜拍攝模式：A 模式

拍攝時：

- 選擇 A 模式，光圈視情況來決定大小，以 F5.6 以下大光圈為主。
- 當鏡頭愈靠近拍攝主題時，要注意大光圈所帶來的淺景深，避免臉部特寫在對焦點外。
- 長鏡頭所造成的壓縮感會讓拍攝主體與背景之間的距離逐漸拉近，因此須注意背景的顏色與主體不可相近。
- 若主體與背景的距離過近，可換個角度，使淺景深產生，畫面亦有了遠近景物的對比，帶出相片的深度感。

1-4　主體與背景的距離過近則不易產生淺景深，換個角度，畫面便有了遠近景物的對比。

02

—

雙眼是靈魂

眼睛是靈魂之窗，是情感流露的通道，因此人像拍攝的對焦點應在眼睛。

拍攝時：
- 使用 A 模式，單點對焦。
- 光圈建議 F3.5 ～ 5.6 之間，光圈愈大，愈靠近拍攝人物臉部，景深愈淺，注意移動時失焦。
- 對眼睛半按快門對焦後，再移動構圖。局部特寫時，眼睛占畫面比例較大，此時對焦點應於瞳孔；若臉部占比例小，便對整個眼睛對焦。
- 拍攝人物眼睛若有一前一後的情況，對焦點應在前方的眼睛；全身照則對全臉對焦。
- 安全快門及 ISO 的考量下，應選擇安全快門優先。

圖 2-1 使用中焦段拍攝特寫孩子天真無邪的樣子，擁有水靈靈的雙眼，眼神裡透著純真與自然，眼神清楚合焦。圖 2-2 這張照片的合焦點在於耳朵後方的位置，造成前方的眼睛、鼻子、嘴巴皆在景深範圍外，因此模糊不清。

📷 **場景簡介**

柬埔寨·某小學
此處離吳哥窟景區有段距離，較少有觀光客到訪。

| 2-1（左） | 拍攝焦段：74 mm（焦距比率換算 111 mm）｜快門：1/60 秒｜ |
| | 光圈：F4.8 ｜ ISO：100 ｜測光模式：矩陣測光｜拍攝模式：A 模式 |

| 2-2（右） | 拍攝焦段：74 mm（焦距比率換算 111 mm）｜快門：1/125 秒｜ |
| | 光圈：F2.8 ｜ ISO：100 ｜測光模式：矩陣測光｜拍攝模式：A 模式 |

眼神光
立顯精神

3-1 　拍攝焦段：40 mm ｜ 快門：1/15 秒 ｜ 光圈：F4 ｜ ISO：400 ｜ 測光模式：矩陣測光 ｜
　　 拍攝模式：A 模式

3-2 ｜拍攝焦段：40 mm ｜快門：1/8 秒｜光圈：F4 ｜ ISO：400 ｜
　　｜測光模式：矩陣測光｜拍攝模式：A 模式

眼神光在人像攝影而言極為重要，同時也是最佳對焦點，因為它是眼睛中最明亮的部分，也最容易合焦。

眼神光可透過自然光及人造光產生。不管是使用閃光燈，還是經由窗戶進入的自然光，當只要被攝者眼睛前有足夠光源，便會反射到眼睛裡，形成眼神光。只要處理得當，拍出炯炯有神的樣子，對照片便有畫龍點睛的效果，更能吸引觀賞者的視覺，從而感染照片中被攝人物的情緒。

拍攝時：
- 使用 A 模式，以大光圈虛化背景為主。
- 使用單點對焦，對準瞳孔，並注意是否雙眼裡都有光。
- 在安全快門下，盡可能使用低 ISO，確保畫質。
- 除使用閃光燈，亦可將閃燈上的小反光板拉起補光。

圖 3-2 以維吾爾族小男孩為主體，在構圖上雖然有預留遐想的空間，也有因光線產生的立體感，但因為角度問題，眼睛部分沒有光線折射，缺少眼神光，整體感覺較為茫然。也因為快門低於安全快門，影像有些模糊。

曝光補償
拍出明亮的肌膚

曝光補償被設定於相機的快捷鍵中，由這點便可知它的重要性。在拍攝人像攝影時，適時做曝光補償，可使膚色、畫面更為明亮。

拍攝時：
- 使用 A 模式，光圈使用 F5.6 以下的大光圈。
- 參考背景顏色，增減曝光補償。若背景顏色為淺色系如白色，曝光補償建議加 1 ～ 2 EV；若為深色，則曝光補償加 1/2 ～ 1 EV；若背景不停變換，建議拍攝一張後，依實際狀況做增減。
- 鏡頭選擇隨呈現手法的不同，廣角到望遠皆可使用。

從市售肌膚保養品所追求的效果便可知，吹彈可破、膚如凝脂、雪白無瑕的肌膚是讓人推崇的目標。透過曝光補償，就可以修飾膚色，讓人物——尤其拍攝女孩時——擁有潔白勝雪的肌膚。圖 4-2是常見的人像拍攝手法，長鏡頭、大光圈、靠近主體人物，讓主題人物從畫面出跳脫出來；儘管圖 4-1 有些部分稍微過曝，但產生的膚色效果是我們想要的。

4-1　拍攝焦段：200 mm｜快門：1/200 秒｜光圈：F4｜ISO：100｜
測光模式：矩陣測光｜拍攝模式：A 模式｜ +1.5 EV

4-2　拍攝焦段：200 mm｜快門：1/400 秒｜光圈：F4｜ISO：100｜
測光模式：矩陣測光｜拍攝模式：A 模式

喬好光線角度，
不再「陰陽臉」

5-1 ｜ 拍攝焦段：24 mm ｜ 快門：1/200 秒 ｜ 光圈：F2.5 ｜ ISO：100 ｜ 測光模式：矩陣測光 ｜
拍攝模式：A 模式 ｜ 強制開啟閃燈

5-2 ｜ 拍攝焦段：200 mm ｜ 快門：1/1000 秒 ｜ 光圈：F2.8 ｜ ISO：100 ｜ 測光模式：矩陣測光 ｜ 拍攝模式：A 模式

光線照射角度的運用對人像攝影非常重要。最不建議的光線來源便是從頭頂上直射下來的頂光。例如中午因為天氣炎熱且光線來源不佳，不建議在此時拍攝。若不得已，則可適時改變拍攝場景，如到樹蔭下等陰涼處，或利用反光板、閃燈進行局部補光，同樣可以拍出不錯的照片。

拍攝時：

● 使用 A 模式，視拍攝場景決定光圈大小，建議在 F5.6 以下。
● 使用閃光燈補光時，可加上柔光罩讓光線更柔和。
● 若使用反光板補光，建議選擇白色面，光質較為柔和自然。

圖 5-1 中綠葉成蔭的隧道，讓背景外部分稍微曝光過度，呈現出一種夢幻的感覺。圖 5-2 使用人像攝影最常見的手法：長焦段及大光圈，但因為拍攝時間不對，光線照射角度不對，讓人物的眼窩、鼻子和下巴周圍造成黑影，呈現一張「陰陽臉」。

視覺方向
延伸畫面的空間感

6-1 拍攝焦段：50 mm│快門：1/25 秒│光圈：F5.6│ISO：200│測光模式：矩陣測光│
拍攝模式：A 模式

6-2

在知名景點留念時，常見的構圖就是把人物置於畫面中間，喊著「一、二、三」，喀嚓一聲，讓人物與背景一同入鏡；事實上，置於中間會使視覺過於集中中央，忽略兩旁的背景，而讓畫面顯得呆板。只要稍微改變一下角度及構圖，就可以有不同的感覺。更重要的是，可以配合人物視覺的方向，使畫面的空間感得到延伸。

拍攝時：
- 使用光圈先決模式，在安全快門情況下，盡量使用低 ISO。
- 若快門時間長，建議上腳架拍攝。
- 構圖時試著將人物置於兩側，尤其井字構圖的黃金點上。

圖 6-1 中人物眼神的方向預留空間，搭配木造的房子營造出思古幽情的感覺，而圖 6-2 這張照片將拍攝人物置於畫面中央，使得成果顯得呆板。

📷 **場景簡介**

苗栗·大山車站
開通於 1922 年，為日治時期建立保留至今的木造老火車站。

周邊道具
拍出自然表情

7-1 | 拍攝焦段：200 mm｜快門：1/250 秒｜光圈：F4｜ISO：100｜測光模式：矩陣測光｜
拍攝模式：A 模式

7-2 | 拍攝焦段：200 mm | 快門：1/400 秒 | 光圈：F4 | ISO：100 | 測光模式：矩陣測光 | 拍攝模式：A 模式

拍攝家人或朋友時，可能因為熟識反而尷尬；或是當被攝者非專業人士時，表情容易顯得生硬。想要拍出表情自然的人像照，掌握拍攝場合的氣氛便非常重要，不僅要讓被攝者能在鏡頭前放鬆心情，更要取得被攝者的信任。

拍攝時：

● 選擇人潮不多的場景，一面拍攝、一面互動。除進行拍攝時的溝通，也可放鬆彼此心情。

● 利用道具或活動，例如吹泡泡、聽音樂等，分散被攝者面對鏡頭的壓力。

● 初期可讓被攝者進行自己喜歡或熟悉的活動，從旁拍攝，通常有意想不到的效果。

● 過程中與被攝者保持互動。

● 不需刻意要求人物放大表情。

圖 7-2 的女孩不僅非專業模特兒，同時也是第一次外拍。面對鏡頭及攝影師，可能因此無法展現自然的表情及動作；透過溝通及道具的協助，圖 7-1 便展現模特兒較自然的一面。

拍出燭光
浪漫氣氛

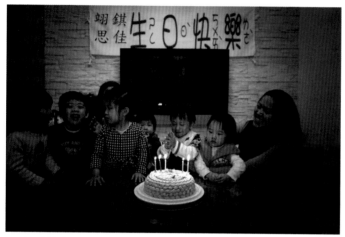

8-1 | 拍攝焦段：24 mm｜快門：1/80 秒｜光圈：F3.5｜ISO：800｜
測光模式：點測光｜拍攝模式：A 模式

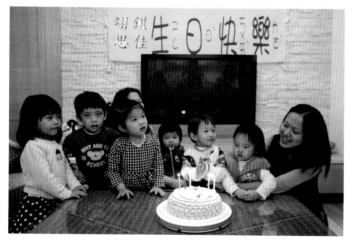

8-2 | 拍攝焦段：24 mm｜快門：1/30 秒｜光圈：F3.5｜ISO：800｜
測光模式：矩陣測光｜拍攝模式：A 模式

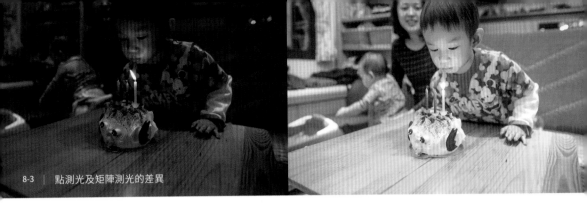

慶生時最令人期待的便是點燃燭光的時刻。關上燈，點燃蛋糕上的蠟燭，唱起生日快樂歌，拍下眾人團聚的一刻，此時照片帶有蠟燭微弱光源所產生的特殊色溫，比起一張畫面明亮的燭光照，這樣的氛圍更讓人喜歡。

想要拍出這樣的氛圍，拍攝時：
● 使用 A 模式，在景深範圍內盡量使用大光圈。
● 關閉閃燈，利用現場光源。
● 採用點測光模式或中央重點測光，點測光是對燭光周圍測光。
● 可先拍攝一張後，再依拍攝結果做曝光補償增減。

多數消費型相機在此時會自動啟動閃燈補光，雖然可以使人物清晰，卻失去浪漫感。矩陣測光「分區測光」會讓畫面更明亮，但浪漫的燭光便會過曝。使用點測光或中央重點測光，周圍的景物雖然暗，但較能保留氣氛。

圖 8-1 沒有使用閃燈，而且測光模式選擇點測光（測燭光旁邊的蛋糕），因此拍出了浪漫燭光氛圍的生日照片。而圖 8-2 因為相機設定上的不同，選擇用矩陣測光，平均測光下，相機選擇讓畫面曝光更平均，周邊景物曝光正確了，但燭光過曝了，也缺少浪漫氛圍。

📱 手機拍攝提示

● 安裝如「Camera FV-5」等 app，便可進行點測光。
● 亦可利用手機內建曝光加減的功能，減少曝光值。

和日出
或夕陽合影

夕陽西下，太陽刺眼的光芒逐漸收斂，此時色溫正是美麗的時候。沙灘上的女孩愉快地戲水，美麗夕陽及女孩的動感都是拍照的重點，都需要有準確的曝光值。面對夕陽或日出逆光拍攝，只要透過幾個技巧，便可拍攝出人物及夕陽都曝光正確的結果。

拍攝時：
- 將相機白平衡設定為晴天模式，夕陽才會有美麗的色調。
- 拍攝前先使用 A 模式點測光夕陽邊緣，記下曝光值後，將相機設定為 M 手動曝光模式，設定光圈及快門速度為剛剛測得數值，強制開啟閃光燈，針對人物補光。
- 若相機內建閃光燈，建議在閃光燈放置薄紙或柔光罩，讓光線更柔和。
- 拍攝後預覽照片，再依情況做閃燈的加減曝光補償。

圖 9-2 這張照片顯然背景的夕陽曝光正常，但人物暗沉。

📱 **手機拍攝提示**

- 建議安裝如「Camera FV-5」或「長時曝光相機」等 app，便可使用點測光及 M 模式拍攝，手法同相機。
- 面對夕陽或日出的光源，手機通常不會自動開啟閃燈，拍攝時記得強制開啟閃燈補光。
- 手機內建閃燈出力值不高，因此離被攝者不要太遠，以免補不到光。

9-1 (左)	拍攝焦段：17 mm ｜快門：1/400 秒 ｜光圈：F7.1 ｜ ISO：200 ｜ 測光模式：點測光 ｜拍攝模式：M 模式 ｜使用閃燈 ｜老羊拍攝
9-2 (右)	拍攝焦段：17 mm ｜快門：1/400 秒 ｜光圈：F100 ｜ ISO：200 ｜ 測光模式：點測光 ｜拍攝模式：M 模式 ｜老羊拍攝

夜景、人像
一次搞定

10-1 | 拍攝焦段：50 mm | 快門：1/60 秒 | 光圈：F1.8 | ISO：400 |
　　 | 測光模式：矩陣測光 | 拍攝模式：M 模式 | 強制開啟閃燈 | 老羊拍攝

10-2 | 拍攝焦段：50 mm | 快門：1/60 秒 | 光圈：F1.8 | ISO：400 |
　　 | 測光模式：矩陣測光 | 拍攝模式：M 模式 | 關閉閃燈 | 老羊拍攝

10-3 | 利用閃燈補光與夜景合影的旅遊紀念照

當天空漸漸轉黑，此時街燈、霓虹燈、家家戶戶的燈光亮起。大光
圈散景下的燈光更顯迷人，彷彿街市畫作。都市夜裡的快樂女孩及
背景的燈光都是我們拍攝的重點。

拍攝時：

- 使用 A 模式，利用矩陣測光「分區測光」取得夜景的正確曝光
 值。
- 將相機設定改為 M 模式拍攝，調整快門、光圈、ISO 至剛剛取得
 的曝光數值。
- 通常夜景快門速度都很慢，所以要注意安全快門，若快門速度不
 足，需將相機置於穩固的三腳架上，然後強制開啟閃光燈後拍
 攝。
- 可在閃燈前加上柔光罩，消費型相機可貼上描圖紙，讓光線更柔
 和。

與美麗的夜景合照，正常拍攝時常有以下兩個情況：一是未開啟閃
光燈拍照，曝光正常，迷人夜景清楚了，人物卻暗了，如圖 10-2；
二是開啟閃燈拍攝，人物的曝光正常也清楚，卻換成夜景一片黑漆
漆。拍攝完可先預覽照片，再依照實際情況做閃燈的曝光補償增減，
如圖 10-1，夜景跟人物都曝光正常。

拍出有趣
的大頭狗照片

11-1 | 拍攝焦段：24 mm｜快門：1/80 秒｜光圈：F1.4｜ISO：200｜
測光模式：矩陣測光｜拍攝模式：A 模式

11-2 | 拍攝焦段：24 mm｜快門：1/80 秒｜光圈：F2.2｜ISO：500｜
　　　 測光模式：矩陣測光｜拍攝模式：A 模式

攝影有常見的三個拍攝角度：俯視、平視、仰視。俯視讓被攝者呈
現可愛的感覺；平視則有親切、平等的氣氛；仰視創造威嚴的形象，
就看偏好何種呈現方式。使用魚眼或廣角鏡頭靠近人物拍特寫，可
以拍出人物可愛的一面。

拍攝時：
- 使用 A 模式，依照想要呈現的方式，改變取景視角。
- 注意隨焦段改變的安全快門，必要時提高 ISO，避免手震模糊。
- 對焦點永遠在眼睛。

圖 11-1 便是以一般成人看小孩的俯視角度拍攝，亦加上使用 24
mm 廣角鏡，造成一定程度的變形，小孩顯得頭大腳小，變成類似
大頭狗的效果。而圖 11-2 同樣也是使用 24 mm 的廣角鏡頭，但因
為拍攝角度為平視，拍攝出來的照片，構圖較穩重，產生親切感及
平等感，少了類似大頭狗的趣味感，同時也將雜亂背景納入畫面。

現今所有相機都內建測光功能，測量光線的強度，自動給出一組正確曝光的光圈、快門組合。測光模式有三種，點測光模式、中央重點測光模式、矩陣（平均）測光模式。

點測光模式

所謂點測光模式，是指測量取景框內中央一小點的光線強度，該點可能占全部面積的 4% 或 5%，依相機廠牌有所不同，部分機型可以更改設定，在不同的區域進行點測光。點測光適合在高反差場合使用，可以針對較小的面積進行測光，以分別得到各區的曝光值。

中央重點測光模式

中央重點測光是只取景框內中央圓圈約 9% 的範圍測光。如果畫面中央是整張照片想突顯的重點，就可選中央重點測光。此測光模式在底片時代較為常見，因為當時相機測光技術尚未發展出矩陣測光，還不能針對極小區域進行測光及計算平均；但對於現在數位攝影玩家而言，中央重點測光已經是較少運用的測光模式了。

矩陣測光模式

矩陣測光模式或稱全區曝光、權衡式曝光，是將取景框內分為數個區塊，分別對各區測光，再加權平均得到一組曝光值，適用於大部分場景。在順光、陰天、無反差的情況下都建議使用。

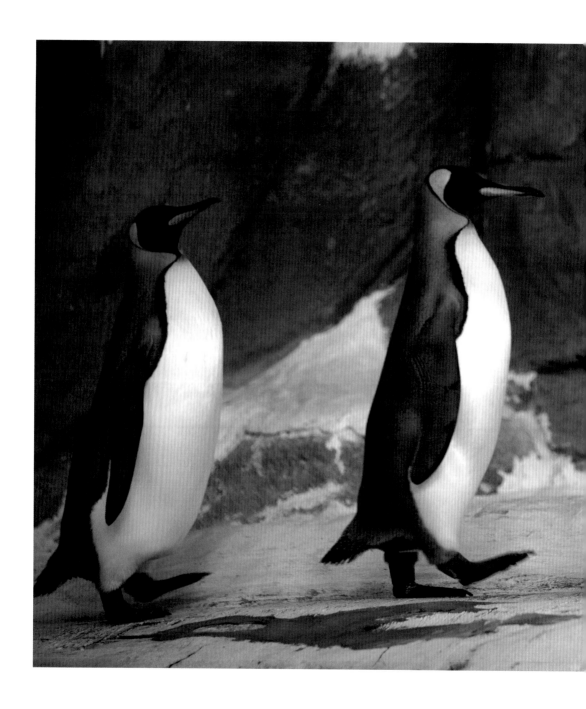

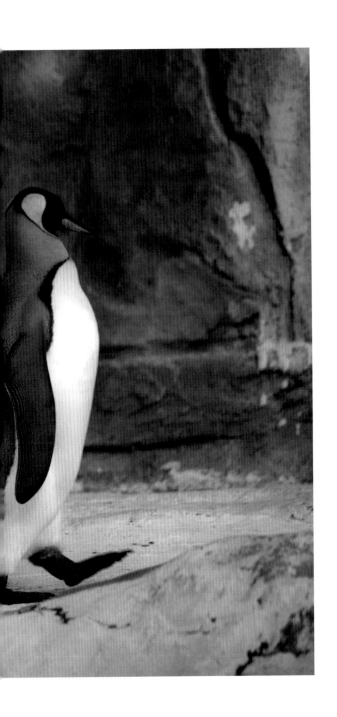

動物攝影

從動物
的視角出發

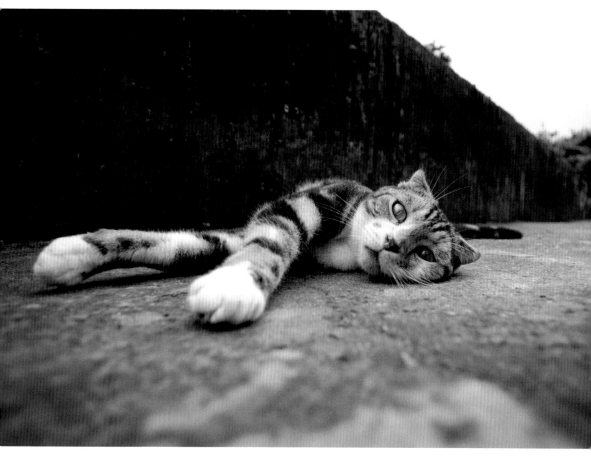

1-1 ｜ 拍攝焦段：17 mm ｜ 快門：1/400 ｜ 光圈：F4 ｜ ISO：100 ｜ 測光模式：矩陣測光 ｜
拍攝模式：A 模式

1-2 | 拍攝焦段：28 mm | 快門：1/400 | 光圈：F4 | ISO：64 | 測光模式：矩陣測光 | 拍攝模式：A 模式

構圖時可以試著改變自己的視野，以動物的視野高度取景，拍出不一樣的照片。

拍攝時：

● 使用 A 模式，適當地使用大光圈，虛化背景突顯主題。

● 相機可能會幾乎平放於地面，可在閃燈裝上氣泡水平輔助儀，避免拍出歪斜照片。

● 留意安全快門，必要時提高 ISO 值，以獲取足夠的快門速度，如 1/125 秒。

● 使用連拍方式來捕捉動物的肢體或表情變化。

一般而言，早晨的貓較為慵懶，此時取景、構圖都較為容易，也較容易使用超廣角鏡頭來誇大視覺效果。圖 1-2 是以人的視野角度來取景，相較於圖 1-1，圖 1-2 顯得平凡許多，缺乏張力與獨特性。

室內拍出
正確顏色

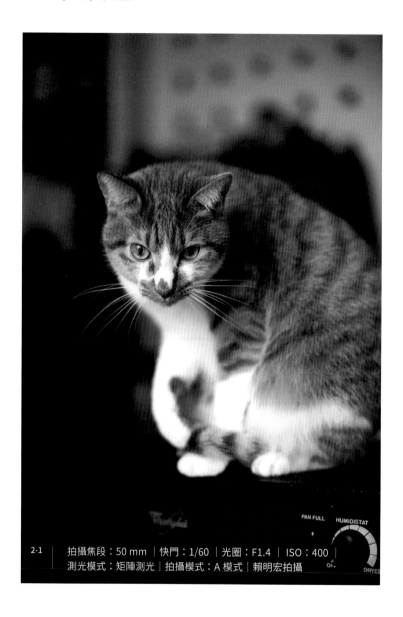

2-1 │ 拍攝焦段：50 mm │ 快門：1/60 │ 光圈：F1.4 │ ISO：400 │
測光模式：矩陣測光 │ 拍攝模式：A 模式 │ 賴明宏拍攝

2-2 ｜ 拍攝焦段：50 mm ｜快門：1/60 ｜光圈：F1.2 ｜ ISO：400 ｜
｜測光模式：矩陣測光 ｜拍攝模式：A 模式 ｜賴明宏拍攝

寵物的拍攝環境大多是室內，可先自訂白平衡，方便日後拍攝。自訂白平衡的方式包含白紙和白平衡濾鏡：

● 白紙設定的方式是將相機設定在光圈先決，使用手動對焦且無須合焦，開啟自訂白平衡模式，對現場光源下的白紙拍攝，需拍滿整個畫面，接著按下確定。

● 白平衡濾鏡則置於鏡頭前方，對光源拍攝，拍攝完按下確認即可。

拍攝時：

● 若常在固定的室內環境裡拍攝，可先設定好光圈快門及白平衡等，方便隨時抓拍；到不同的室內環境拍攝，都需先自訂白平衡。

● 使用 A 模式及大光圈，注意安全快門，必要時提高 ISO。

● 使用 RAW 檔拍攝，若設定錯誤仍有較大的軟體後製空間。

圖 2-2 同樣在室內拍攝的貓，曝光正常，快門時機也很棒，貓張嘴瞇起眼睛的樣子非常可愛，但整體照片的顏色偏黃，本來是一張不錯的照片，因顏色不對，大打折扣。

前散景
隔絕動物園柵欄

3-1 ｜ 拍攝焦段：200 mm｜快門：1/400｜光圈：F4｜ISO：100｜
測光模式：矩陣測光｜拍攝模式：A 模式

3-2 | 拍攝焦段：28 mm｜快門：1/80｜光圈：F1.9｜ISO：64｜
測光模式：矩陣測光｜拍攝模式：A 模式

若要拍攝動物，在動物園比到野外容易多了。而動物園為避免傷及遊客或驚擾動物，大多使用欄杆、網子等隔離動物，這些隔離會成為拍攝時的干擾。使用長鏡頭並開大光圈，前景物的欄杆會被虛化，被攝動物的背景也被虛化，如此畫面可讓觀者有置身野外的錯覺。

拍攝時：
- 使用 A 模式，鏡頭建議 100 mm 以上的長焦段，F5.6 以下的大光圈。
- 對準被攝動物的眼睛或臉部合焦。
- 注意安全快門，例如焦段 200 mm 使用 1/200 秒的快門。
- 若光線照射在欄杆，而動物位在陰暗處，此時建議改手動對焦較易合焦。

圖 3-1 即刻意使用長焦段，利用虛化的綠葉做為前景深，達到引導強調眼神的效果。圖 3-2 使用廣角鏡頭拍攝，是初學攝影者可能採取的拍攝方式，因為廣角鏡景深範圍非常廣，不過前景物的隔絕線及動物身後雜亂的人工造景都在清楚範圍內，成為觀者的視覺干擾。

📱 **手機拍攝提示**

若要虛化前景，須加掛夾式外掛長鏡頭組以提升焦段。

動物特寫
總是模糊

4-1 | 拍攝焦段：200 mm | 快門：1/250 | 光圈：F4 | ISO：400 |
測光模式：矩陣測光 | 拍攝模式：A 模式

動物園是拍攝動物最方便的地點，但都有柵欄阻隔，距離較遠，若
使用廣角鏡頭，會讓雜亂的人工造景都入鏡。想要拍出野外拍攝的
效果，就必須拍攝特寫。

4-2 ｜ 拍攝焦段：200 mm ｜ 快門：1/60 ｜ 光圈：F4 ｜ ISO：200 ｜
測光模式：矩陣測光 ｜ 拍攝模式：A 模式

拍攝時：

- 使用 A 模式，盡可能開大光圈提升快門，對焦點需合焦在動物眼睛部位或臉部。
- 除考量動物本身移動的速度之外，也要考量使用焦段的安全快門速度。鏡頭愈長，快門速度也愈快，如 200 mm 的焦段，安全快門就是 1/250 秒；35 mm 的焦段，安全快門約是 1/35 秒。
- 在安全快門許可下，盡可能使用低 ISO。
- 使用單腳架或可依靠的物品，穩定機身。

圖 4-2 使用長鏡頭，希望拍攝熊貓的局部特寫。雖然熊貓原本就屬於動作緩慢的動物，但因為使用 200 mm 的長焦段，快門速度僅 1/60 秒，照片明顯地因為手持震動而變得模糊，而且取景角度和快門時機也不佳。

📷 場景簡介

四川·熊貓基地

05
—

拍攝玻璃後的動物
會有反光

拍攝動物園裡的動物，除了可能有柵欄的干擾之外，也有可能因玻璃櫥窗形成干擾：反光、玻璃上的汙點或水珠等，如何不受這些影響，拍出理想中的畫面？

要消除反光，最常用的方式便是使用偏光鏡。但因為拍攝環境在室內，光線本就不足，加上需使用長鏡頭拍攝，安全快門速度要增加，若使用偏光鏡更會降低快門速度。因此建議拍攝時：

- 使用 A 模式，使用大光圈。
- 留意長焦段的安全快門，必要時開高 ISO，並找穩固物品穩定相機。
- 改變拍攝角度。
- 遮光罩拆下，讓鏡頭盡量貼近玻璃。
- 穿著深色系衣物或用外套擋住身後的光線，較不易在玻璃上造成反射。

圖 5-2 受到嚴重玻璃反光的影響；相較之下，圖 5-1 則清楚許多。

📷 **場景簡介**

臺北・動物園國王企鵝館
國王企鵝生活在南極圈，在企鵝家族中屬體型第二大，僅小於皇帝企鵝，走起路來搖搖擺擺，非常可愛。

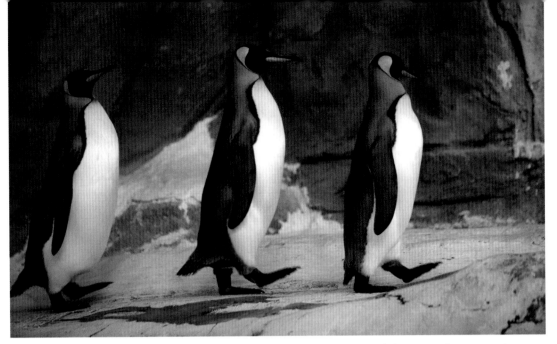

5-1　　拍攝焦段：140 mm｜快門：1/100｜光圈：F2.8｜ISO：500｜
　　　測光模式：矩陣測光｜拍攝模式：A 模式

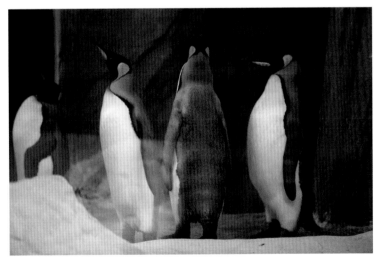

5-2　　拍攝焦段：200 mm｜快門：1/50｜光圈：F2.8｜ISO：500｜
　　　測光模式：矩陣測光｜拍攝模式：A 模式

快門再快都不如
好動的動物

旅行中常常可見可愛的動物，但有時才剛拿起相機，警覺性高的牠們就已經跑開。而拍攝警覺性高的動物，在心態上也要有所改變，先放下心中最完美的構圖，遠距離拍幾張，再慢慢靠近牠們。

拍攝時：
● 使用長鏡頭。
● 相機設定於 S 模式（快門先決）或 A 模式（光圈先決）。
● 若現場光源差異不大，可先測光確認安全快門，以上兩種模式都需確認快門速度是否在 1/200 秒以上，不夠就提高 ISO，儘管可能有雜訊，仍比模糊的照片更好。
● 可搭配單腳架使用或拍攝時尋找穩固物品依靠。

圖 6-1 正是讓人期待的畫面。有時保持距離並非是疏遠，在最美的距離中深情相望，才是最理性的選擇。兩隻貓一高一低，隔著距離相望，讓人感動。毫不猶豫拿起相機，迅速拍下這令人動容的一刻。

圖 6-2 這張照片是前一張照片連拍之後的照片，兩貓對望的畫面僅幾秒鐘，其中之一便跳離圍牆。貓的警覺性高又靈活，因此美好的畫面往往來不及按下快門便稍縱即逝，若拍攝時沒有先調整心態並設定好相機，就無法拍下這動人的一刻。

🔲 場景簡介

新北・猴硐貓村

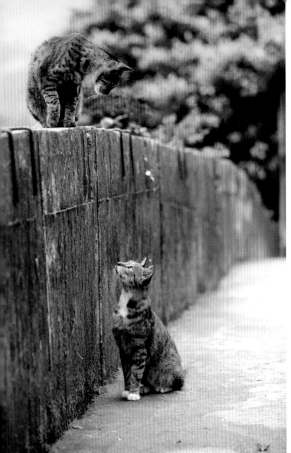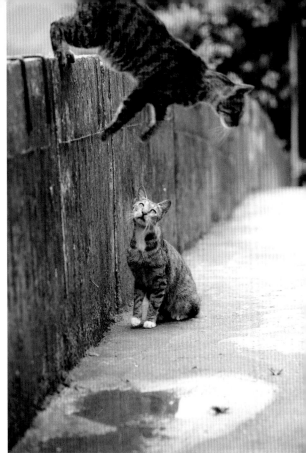

| 6-1 (左) | 拍攝焦段：115 mm | 快門：1/320 | 光圈：F4 | ISO：200 |
| | 測光模式：矩陣測光 | 拍攝模式：A 模式 |

| 6-2 (右) | 拍攝焦段：115 mm | 快門：1/320 | 光圈：F4 | ISO：200 |
| | 測光模式：矩陣測光 | 拍攝模式：A 模式 |

曝光補償

曝光補償通常內建於相機的快捷鍵中，重要性可想而知。曝光補償的加減，通常
是依據攝影者的經驗來判斷，測光模式計算出的曝光值只是一個參考標準。面對
較複雜的光源，或是容易誤判的顏色，還是需要攝影者的經驗來判斷調整程度。
例如雪地等大片白色景物，就要增加曝光量；反之，如大片黑色景物，則要減少
曝光量。

操作曝光補償時，若處在 A 光圈優先模式，改變的是快門速度 S；而在 S 快門優
先模式下，曝光補償改變的是 F 光圈值。

在底片時代，曝光補償尤其重要，因為曝光不足，成像色彩便難看，過曝則色彩
和層次消失。數位化後可即拍即看，曝光不準可以馬上更改。拍攝 RAW 檔時只要
不過曝，在 1 EV 之內都可調整回來，若超過 2 EV 就回天乏術了，因此曝光補償
依然非常重要。曝光補償的調整，通常是一次 1/3 EV，左右調整正負補償及大小，
最多可調到正負 3 EV。

靜態

掌握光源與景深，
拍出令人垂涎的美食

1-1（左）	拍攝焦段：65 mm｜快門：1/50｜光圈：F5.6｜ISO：800｜測光模式：矩陣測光｜拍攝模式：A 模式｜M 手動白平衡
1-2（右）	拍攝焦段：65 mm｜快門：1/50｜光圈：F5.6｜ISO：800｜測光模式：矩陣測光｜拍攝模式：A 模式｜M 手動白平衡

來到著名的餐廳用餐，佳餚當前，讓人不禁垂涎三尺。如何把食物
拍得美味，只要幾個要點便可達到。

拍攝時：
- 使用 A 模式，光圈建議 F5.6 ～ F11 之間，讓美食能有較大的景
 深範圍。
- 注意光線是否明亮。
- 光線來源最好來自右上或左上。
- 將相機的白平衡設定為 M 手動白平衡，確保美食能有正確的顏色。
- 了解相機及鏡頭的最近對焦距離，盡可能貼近食物拍攝特寫，但
 須避免太近而模糊。

1-3 ｜ 拍攝焦段：40 mm ｜ 快門：1/20 ｜ 光圈：F4 ｜ ISO：1000 ｜
測光模式：矩陣測光 ｜ 拍攝模式：A 模式 ｜ M 手動白平衡

儘管白平衡設定正確，光線也夠明亮，曝光也正常，圖 1-2 卻沒有
讓人垂涎欲滴的感受——因為拍攝取景太廣，背景中的餐具成為視
覺干擾。明亮的光線才容易拍出食物的鮮明色彩，如圖 1-3 的光線
來源即是右上。下圖兩張照片示範照片皆為同樣的拍攝步驟。先將
白平衡訂好，確認快門速度於安全範圍內，但下圖因太貼近食物，
造成主題脫離合焦範圍。相機若處於自動對焦模式，在合焦情況下，
通常快門是無法擊發的（圖 1-4 刻意使用 M 模式對焦拍攝失敗）。

1-4

顏色暗沉
不美味

社群網站的崛起，讓許多人在享用美食的同時，也會上傳照片與好友分享。為了不影響他人，拍攝時通常不使用閃光燈，而現在的餐廳因講究氣氛，絕大部分都採用黃光照明。如何拍出如眼前所見的美味可口照片，不受燈光顏色影響？

圖 2-2 裡原本白色的盤子變成黃色，翠綠的蔬菜也發黃，讓人看了就不禁食慾減退。餐廳為了營造氣氛，往往使用低色溫燈具，相機若是設定為自動白平衡 AWB，拍出來的照片都會偏黃。

拍攝時，以下方式都可以解決照片色彩暗沉的情況：
● 使用 A 模式拍攝，開啟白平衡選項，選擇燈泡圖案的鎢絲燈白平衡。注意安全快門，必要時提高 ISO。

AWB	自動
☀	日光
☁	陰天
💡	鎢絲燈
〰	白光燈
◣	手動

● 或是切換到手動對焦模式，F 光圈開到最大，無須合焦，利用餐廳裡面的白色紙巾填滿整個畫面，進行白平衡自訂。各廠牌的手動白平衡自訂內容可能不同，建議參考相機說明書。
● 使用 RAW 檔拍攝，若設定錯誤仍有軟體後製的空間。

2-1 | 拍攝焦段：40 mm｜快門：1/30｜光圈：F8｜ISO：800｜
測光模式：矩陣測光｜拍攝模式：A 模式｜手動白平衡

2-2 | 拍攝焦段：42 mm｜快門：1/30｜光圈：F8｜ISO：800｜
測光模式：矩陣測光｜拍攝模式：A 模式｜自動白平衡

📱 手機拍攝提示

通常內建有各種白平衡的選擇，使用方式同相機。

極具情調的餐廳
美食卻模糊

3-1 | 拍攝焦段：70 mm｜快門：1/25｜光圈：F8｜ISO：800｜測光模式：矩陣測光｜
拍攝模式：A 模式｜M 手動白平衡

3-2 | 拍攝焦段：70 mm｜快門：1/1｜光圈：F8｜ISO：100｜
測光模式：矩陣測光｜拍攝模式：A 模式｜M 手動白平衡

來到講究氣氛的餐廳，這裡大多使用投射燈，因此現場的光源昏暗。
在這樣的情況下，若想表現出美食的可口美味，不僅要準確對焦、
設定正確白平衡、注意拍攝角度及光線來源，最需要在意的，便是
昏暗燈光造成的拍攝困難──光圈太大、景深太淺，無法全景深表
現出美食；光圈太小又直接影響快門速度，讓原本就昏暗的環境更
不利於拍攝。

拍攝時：
- 使用 A 模式，光圈建議 F5.6 ～ F11 之間。
- 調整光圈大小決定美食所需要的景深範圍，再視情況改變 ISO 提
 高快門速度。
- 利用隨身小腳架或是穩定的物品依靠，提高照片成功率。

不同的視角
拍攝美食

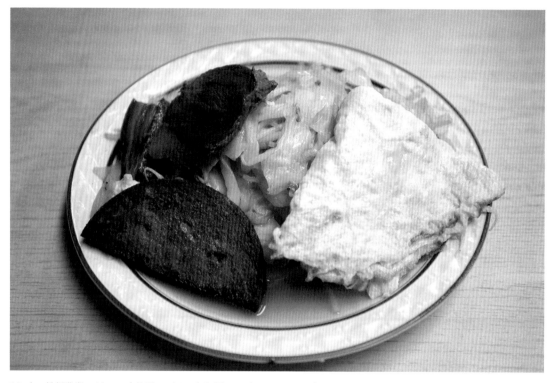

4-1 ｜ 拍攝焦段：40mm ｜快門：1/125 ｜光圈：F4 ｜ ISO：1250 ｜
測光模式：矩陣測光｜拍攝模式：A 模式

拍攝美食除了要注意白平衡、對焦距離、快門速度，也要注意擺
盤。再精緻的擺盤通常也只有一個理想角度，所以拍照之前，應該
先觀察餐盤，取一個最漂亮的角度。找出最佳角度後，仍可以嘗試
不同角度的取景，一方面提高圖片豐富度，另一方面也可尋找到更
多理想的構圖方式。

拍攝美食的取景角度有下列三種方式：

45 度視角

45 度通常是我們看見食物的角度，畫面比較活潑、有立體感、不呆板。

拍攝時：

- 注意大光圈所造成的淺景深，這會無法拍出食物的細節。建議先按景深預覽鈕，了解景深範圍後再決定光圈大小。
- 注意背景是否整齊乾淨，若否則建議將取景角提高，並拉近拍攝局部照片，如圖 4-2。

4-2

水平視角

水平視角通常不是我們看食物的角度，但對於一些垂直層次較多的食物，如漢堡、三明治、蛋糕等，就必須用水平視角才可拍出它的層次感。

圖 4-3 就是利用水平視角拍攝蛋糕，但左圖就因沒有注意食物的擺設位置，讓標籤背面呈現在畫面中。換個方向就可以避免這種情況。

4-3

正上方視角（鳥瞰角度）

正上方視角最適合拍攝食物全貌或豐盛的場面。這樣的取景角度，
畫面較缺乏層次感，但可清楚交代所有食材。

拍攝時：

- 適當排列食物，拍起來較迷人，有時也可以搭配精緻餐具，點綴
 畫面。

以上方式各有適合的時機，但不變的的是：

- 使用 A 模式，白平衡為 M 手動白平衡。
- 控制光圈大小，決定美食所需要的景深範圍，再視情況改變 ISO，
 提高快門速度。

4-4　　拍攝焦段：40mm │快門：1/15 │光圈：F4 │ ISO：1600 │
　　　測光模式：矩陣測光 │拍攝模式：A 模式

4-5 | 拍攝焦段：40mm │ 快門：1/15 │ 光圈：F4 │ ISO：1600 │
測光模式：矩陣測光 │ 拍攝模式：A 模式

拍出具賣相的
網拍商品

5-1 (左)	拍攝焦段：70 mm ｜ 快門：1/50 ｜ 光圈：F4 ｜ ISO：1600 ｜ 測光模式：矩陣測光 ｜
	拍攝模式：A 模式
5-2 (右)	拍攝焦段：70 mm ｜ 快門：1/40 ｜ 光圈：F4 ｜ ISO：1600 ｜ 測光模式：矩陣測光 ｜
	拍攝模式：A 模式

隨著網際網路的發展及電子商務的廣泛應用，網路購物成為忙碌的現代人購物最便利的管道。除了販售新品，也可將家中的二手商品拍攝後上網拍賣，筆者也常如此，同時符合永續利用的精神。

拍得好的照片便為商品創造了吸引人的賣相，畢竟網路拍賣產品眾多，買家的第一眼便是商品圖片。暫且不談如何安排燈光、利用棚燈的商業攝影，純粹只利用自然光來拍攝，關於如何拍出具賣相的商品技巧如下：

利用大光圈、長焦段突顯主題
將商品放置在有自然光源照射的桌上，窗戶旁是不錯的選擇。利用大光圈、長焦段，讓被攝商品與後方的背景保持距離，便可拍出虛化背景、突顯主題的商品照片。

改變視角，拍出簡潔照片
之前我們常常談到，改變視角就可創作出不同風格的照片。在拍攝網路商品也是如此，如圖 5-2。

拍攝局部
拍攝商品的局部細節是拍賣的重要一環，也是買家參考的重要依據。可利用高角度俯拍以突顯主題，如圖 5-3。

黑色背景突顯主題
小型物品可利用黑色布做為背景，如圖 5-4 便使用黑色圍裙做背景，省錢又環保。

5-3（左）｜拍攝焦段：60 mm｜快門：1/80｜光圈：F3.2｜ISO：1600｜
測光模式：矩陣測光｜拍攝模式：A模式

5-4（右）｜拍攝焦段：60 mm｜快門：1/40｜光圈：F4｜ISO：1600｜
測光模式：矩陣測光｜拍攝模式：A模式

5-5 | 拍攝焦段：70 mm │ 快門：1/50 │ 光圈：F3.2 │ ISO：200 │
測光模式：點測光 │ 拍攝模式：A 模式

逆光拍攝

若商品是大型物品，可占去畫面較大的範圍，亦可逆光拍攝，為畫面帶來夢幻的
質感。拍攝時：

- 同樣利用窗邊自然光。
- 平視取景構圖，測光模式選擇點測光，以被攝商品正確曝光為主。處在逆光情況，
背景一定過曝，但那正是逆光拍攝所追求的。

相機有不同拍攝模式通常有 M、ATUO、P、A/AV、S/TV、其他模式，分別介紹
如下：

M 全手動模式

M 模式即是所謂的全手動模式，光圈、快門、ISO 全由攝影者決定。M 模式通常
使用於晨昏攝影、夜間攝影、室內棚拍、商業攝影等時機。初學者使用 M 模式時，
常會拍出曝光過度或曝光不足的照片，因此此模式較適合進階玩家。

AUTO/ 全自動模式

AUTO 模式為全自動模式，也是所謂的傻瓜模式。相機的所有設定：光圈、快門、ISO 等全由內建程式控制，與傻瓜相機完全相同。此模式適合沒有太多時間調整設定或需要臨時捕捉畫面時使用，開始學習攝影後建議少用。

P/ 程式曝光模式

P 模式即是程式曝光模式，與 AUTO 模式有些類似，但 P 模式仍保留調整空間。拍攝時相機會自動進行測光，然後產生一組光圈、快門數值，唯一不會改變的是 ISO ———除非相機也調成自動 ISO，不然不會變，因此可以拍出低雜訊的乾淨畫面。

P 模式除了可自行調整 ISO 外，對焦點、測光模式、曝光值皆可單獨調整。比起 AUTO 模式，P 模式更適合用於拍攝時間少的時機。

A/AV 光圈優先模式

A 模式是攝影者最常使用的拍攝模式。攝影者可以控制光圈值，相機會依據設定好的光圈值自動測光，並產生相對應的快門數值。光圈的大小影響景深的深淺，只要能理解及運用，這是個好用且常用的拍攝模式。

S/TV 快門優先模式

S 模式是由攝影者自行決定快門速度，相機會進行測光，產生相應的光圈值。但須

注意的是，在昏暗的環境下，快門速度太高，即使相機已到最大光圈值，仍無法得到正常曝光值，此時從觀景窗內可看見光圈（F）會閃爍，此時拍攝便會出現曝光不足的照片，需要提高 ISO 或降低快門速度，以得到正確曝光。若相機設定自動 ISO，就不會有此狀況。

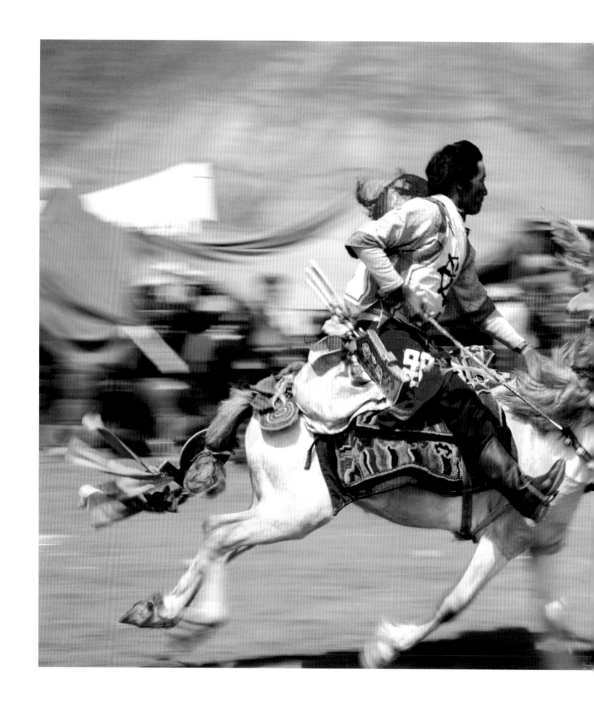

動態

01
—

善用單次自動對焦
及人工智能伺服對焦

1-1 ｜ 拍攝焦段：200 mm ｜ 快門：1/500 ｜ 光圈：F4 ｜ ISO：100 ｜
測光模式：矩陣測光 ｜ 拍攝模式：A 模式 ｜ 對焦模式：ONE SHOT

運動比賽的精彩動作，往往都是稍縱即逝，拍下決定性瞬間是我們
所追求的。

拍攝運動攝影的第一步就是「熟悉相機設置」，因為比賽過程中可
沒有時間去慢慢摸索相機的設定，那樣只會錯過瞬間；第二步是常
令初學攝影者頭痛的「對焦」。

1-2 ｜ 拍攝焦段：200 mm ｜ 快門：1/400 ｜ 光圈：F2.8 ｜ ISO：100 ｜ 測光模式：矩陣測光 ｜
拍攝模式：A 模式 ｜ 對焦模式：ONE SHOT

以 Canon 相機為例，筆者在拍攝運動比賽最常使用的對焦模式有：

單次自動對焦（ONE SHOT）

單次自動對焦是攝影時最常使用的自動對焦模式。

拍攝時：

- 半按快門鈕，相機就會執行一次對焦。
- 對焦完成後會發出嗶嗶的聲響，觀景窗內也會出現合焦提示燈，並產生一組光圈、快門的曝光組合。

屬於原地活動型的運動，單次自動對焦、快門優先模式、連拍是最好的拍攝組合。

人工智能伺服對焦（AI SERVO）

人工智能伺服對焦又稱為「連續自動對焦」，不同廠牌對此功能有不同稱呼，例如 Sony 和 Nikon 稱為「AF-C 連續自動對焦模式」。此模式適用於移動中的物品，所以常被使用在運動攝影。

拍攝時：

- 半按快門對焦，並保持半按的動作。
- 如果被攝物不斷朝向相機移動，相機就會連續對焦。對焦完成不會有嗶嗶聲，只要在適當時機全按快門就可以及時拍攝。
- 建議搭配高速連拍使用。

M 手動對焦

運動攝影使用 M 手動對焦？讀者們應該是一臉疑惑的樣子。運動攝影速度快，連自動對焦都可能趕不上，又怎麼可能手動對焦？之後章節會談到「陷阱式手動對焦」，屆時再詳談如何用 M 手動對焦來拍攝運動攝影。

不論選擇何種對焦方式，以下的建議皆適用：

- 使用 S 快門優先模式，並將 ISO 開啟為 AUTO。
- 安全快門速度的決定，視物體移動的速度及鏡頭焦段長短，建議 1/250 秒以上。

運動比賽除了動態過程外，賽前花絮其實也是拍攝的重點。對此，筆者習慣使用單次自動對焦，如同拍攝風景及人像。為什麼不選 AI SERVO ？因為花絮大多動作較緩慢，且具可預測性，如此單次自動對焦絕對比 AI SERVO 好用多了。

另外，若運動比賽的過程是在原地性的，如棒球的投手投球、打者的打擊，也都使用 ONE SHOT 單次自動對焦，對焦點不限於中間部位，視拍攝主題改變位置。如圖 1-3，筆者將對焦點稍微移至右側，取景時左側留空，投球的方向性便呈現在畫面中。

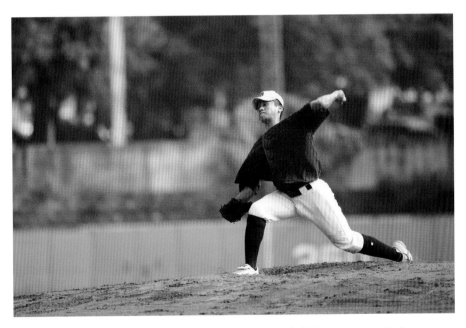

1-3 | 拍攝焦段：300 mm | 快門：1/800 | 光圈：F4 | ISO：100 |
測光模式：矩陣測光 | 拍攝模式：S 模式 | 對焦模式：ONE SHOT

1-6　│　拍攝焦段：200 mm　│　快門：1/400　│　光圈：F3.5　│
ISO：100　│　測光模式：矩陣測光　│　拍攝模式：S 模式　│
對焦模式：M手動對焦、AI SERVO

善用快門先決
及高速連拍

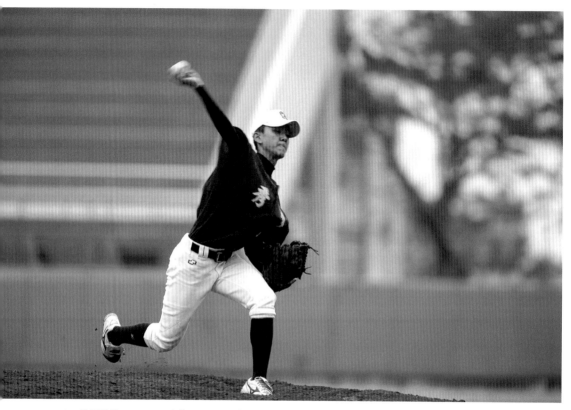

2-1 │ 拍攝焦段：300 mm │ 快門：1/320 │ 光圈：F4 │ ISO：100 │
測光模式：矩陣測光│拍攝模式：S 模式│對焦模式：ONE SHOT

前一節談到運動攝影的對焦方式，當焦點對了，照片可說是成功一半了，剩下的另一半便是正確的曝光、清楚的被攝主體。移動中的被攝主體，想要凍結它，就必須有足夠的快門速度，物體移動愈快，相對快門速度也要更快。所以我們在拍攝運動題材時，都會選擇 S/TV 快門優先模式，因為曝光組合裡，快門才是需要控制的。

選用 S/TV 快門優先模式前還是要先了解相機。有些舊款相機沒有 ISO AUTO（如筆者所使用的 Canon 1Ds3），當曝光不足時，觀景窗內的 F 光圈值會一直閃爍，若未適時提高 ISO，就會拍出曝光不足的照片。現今的相機大多具備 ISO AUTO，當選定快門速度後，相機就會搭配出一組正確曝光的光圈及 ISO。

一個事件的發生，絕對有它最完美的那一瞬間，攝影便是追求那完美的一瞬間。拍攝瞬息萬變的運動比賽，若只想一次取得最佳畫面，可能性微乎其微。最好的方式，還是使用高速連拍。連拍的時機，是在動作開始前就按快門，直到動作結束後才釋放快門，事後再選擇最完美的那一張照片。

拍攝時：
- 整場比賽可嘗試不同快門速度，有時可獲得不同效果。
- 安全快門速度的決定，視物體移動的速度及鏡頭焦段長短。
- 高速連拍時，建議搭配存取速度快的記憶卡。

圖 2-1 是高速連拍所得的照片。快門的速度 1/320 秒，這樣的速度不足以凍結手臂的快速揮動，但足以凍結身體其他部位。對筆者而言這樣動靜對比的照片是我所要的呈現效果。高速連拍會產生多張不同姿態的照片，我們也可以透過影像後製合成，呈現如圖 2-2 的連續動作照片。

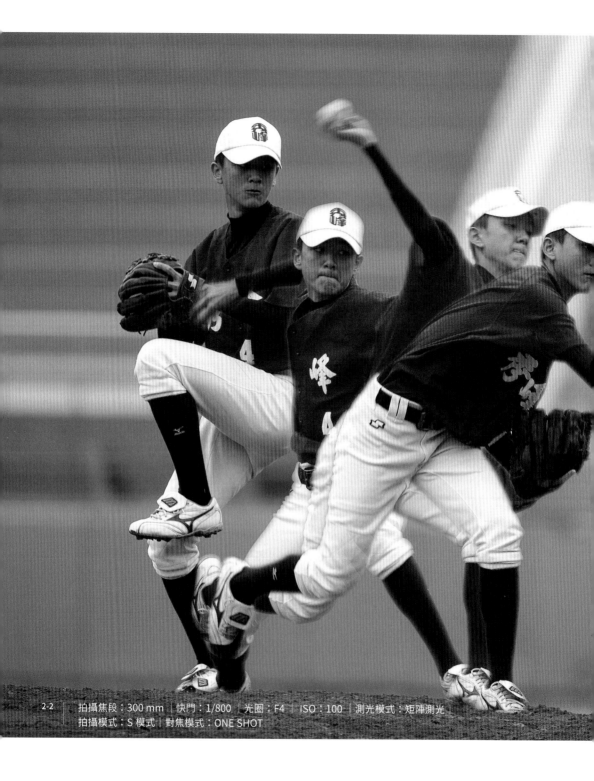

2-2 ｜拍攝焦段：300 mm｜快門：1/800｜光圈：F4｜ISO：100｜測光模式：矩陣測光｜
拍攝模式：S 模式｜對焦模式：ONE SHOT

善用陷阱式對焦
拍攝運動攝影

「陷阱式對焦」是一種守株待兔的對焦方式。預設被攝主體會到達的區域，針對該區域按下 AF-ON 做預設對焦，待被攝主體進入該區時，立刻按下快門，因為少了半按快門對焦的程序，可以更快速地拍下照片。

上述方式為一般使用陷阱式對焦法的程序，有些相機在做完 AF-ON 預設對焦後，拍攝物體來到預設範圍，相機會自動合焦後拍攝，但有些相機則是需要按快門才可拍攝，但無論哪一種都可省去半按快門對焦的時間。除以上方法，筆者較常使用的是「陷阱式手動對焦模式」。

所謂陷阱式手動對焦模式，並非真的用手動去對焦。

拍攝時：
● 使用 S 快門優先模式，並將 ISO 開啟為 AUTO。
● 一樣預設被攝主體會到達的區域。
● 先用 ONE SHOT 自動對焦，確定合焦後將相機設定改成 M 手動對焦模式。
● 化身為狩獵者，耐心等待。
● 當時機到來，全按快門，快速連拍，事後再選擇最完美的那一張。

圖 3-1 的 PU 跑道有明顯補過的痕跡，剛好當作預設對焦區域，圖中紅色標記即是。

3-1 | 拍攝焦段：200 mm｜快門：1/400｜
光圈：F3.5｜ISO：100｜
測光模式：矩陣測光｜
拍攝模式：S 模式｜
對焦模式：M 手動對焦

3-2 | 拍攝焦段：200 mm｜快門：14500｜光圈：F5｜ISO：100｜
測光模式：矩陣測光｜拍攝模式：A 模式｜
對焦模式：M 手動對焦

了解運動比賽規則
或行進方向

4-1　拍攝焦段：300 mm ｜快門：1/800 ｜光圈：F2.8 ｜ISO：100 ｜
測光模式：矩陣測光｜拍攝模式：S 模式

4-2 ┃ 拍攝焦段：300 mm ┃ 快門：1/500 ┃ 光圈：F2.8 ┃ ISO：100 ┃
 ┃ 測光模式：矩陣測光 ┃ 拍攝模式：S 模式

即使沒有親身參與過，也要了解該項運動的特性與規則，才能充分發揮前面所學的運動攝影技巧，拍出理想的畫面。

拍攝時：

- 開賽前便到場了解場地，掌握光線的來源、方向、是否充足，快門速度是否足夠。
- 找到可以近距離拍攝的位置，確認是否會遭到遮蔽或有干擾物進入畫面，例如消防栓、垃圾桶等，拍攝背景是否雜亂等。
- 使用 S/TV 快門優先模式，設定高速連拍。
- 對焦選擇用 AI SERVO（AF-C 連續自動對焦）。

如圖 4-1 是筆者拍攝於全國高中木棒組棒球聯賽，當時筆者擔任球隊教練，因此可在球員休息區拍攝。因為攻守順序，休息區被安排

在一壘側，這個角度不利拍攝右投手，因為無法拍攝到投手的正面。然而一壘側要拍攝左投手卻是最好的位置，如圖 4-2。

籃球比賽以兩端底線為最佳拍攝位置，因為最靠近籃框，所拍出的照片較具震撼力，許多攝影記者常常在底線拍攝；但這個位置危險性高，不小心就容易與球員產生衝撞，一般比賽裁判也不會讓攝影師在這個位置拍攝。

在進攻方的左側底線及邊線拍攝相對安全，而且無論籃下還是外線都可以拍攝到，而且籃球運動員大多以右手為慣用手，習慣攻擊右邊，若站在右邊拍攝，大多只能拍到球員的背面，如圖 4-4。換到左邊，拍到球員正面的機會便多了，如圖 4-5。

4-3 | 拍攝焦段：45 mm｜快門：1/200｜光圈：F2.8｜ISO：3200｜
測光模式：矩陣測光｜拍攝模式：S 模式

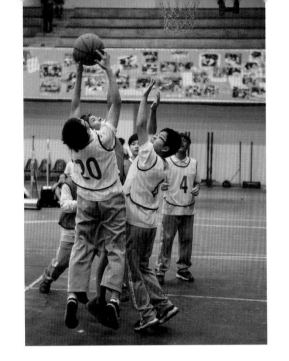

4-4 ｜ 拍攝焦段：70 mm｜快門：1/200｜光圈：F2.8｜
ISO：3200｜測光模式：矩陣測光｜
拍攝模式：S 模式

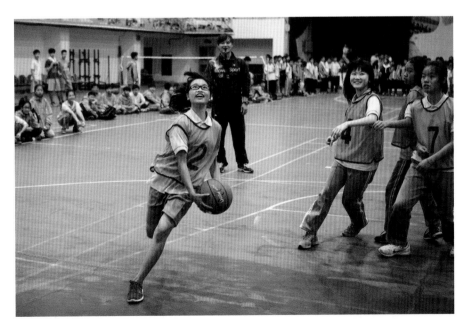

4-5 ｜ 拍攝焦段：70 mm｜快門：1/200｜光圈：F2.8｜ISO：3200｜測光模式：矩陣測光｜
拍攝模式：S 模式

05

拍出具流動感的
運動照片

前幾篇一直在談安全快門，因為運動攝影需要凍結畫面，把精彩的一刻拍攝下來，但拍出一張主題清楚、背景模糊具流動感的照片也是另一種選擇。這類具流動感的照片我們稱為「追蹤攝影」或「追焦攝影」。拍攝的手法其實不困難，只要多嘗試幾次便可以成功。

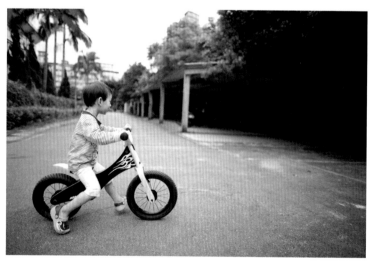

5-1　│ 拍攝焦段：24 mm │ 快門：1/1000 │ 光圈：F1.4 │ ISO：100 │
　　　│ 測光模式：矩陣測光 │ 拍攝模式：A 模式

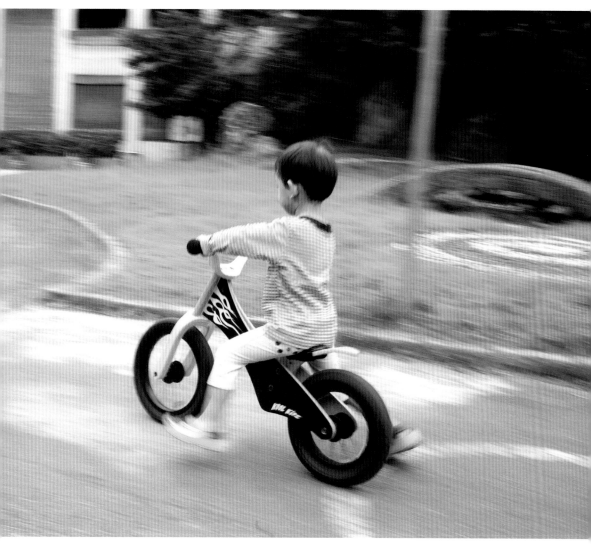

5-2 ｜ 拍攝焦段：24 mm ｜ 快門：1/25 ｜ 光圈：F18 ｜ ISO：100 ｜ 測光模式：矩陣測光 ｜ 拍攝模式：S 模式

拍攝時：

- 使用 S/TV 快門優先模式。

- 對焦方式使用 ONE SHOT 或 AI SERVO（AF-C 連續自動對焦）皆可。兩者都一樣先半按快門對焦，然後隨著拍攝物平行移動，全按下快門同時平行移動仍然不能停止，直到快門釋放結束。

- 拍攝焦段長短也會影響快門速度，如焦段 17 ～ 50 mm 約 1/15 ～ 1/45 秒；焦段 50 ～ 100 mm 約 1/45 秒～ 1/60 秒；焦段 100 ～ 200mm 約 1/60 秒～ 1/125 秒。

- 相機移動的速度必須與被攝物移動的速度一致，快門速度過慢及相機移動速度過快，都無法拍出成功的追焦攝影照片，合適的速度通常要視主題移動的速度而定，平時可以多方嘗試不同的快門速度，亦可參考筆者圖片的速度去微調。

1. 半按快門對焦　　3. 全按快門連拍　4. 快門釋放結束
2. 隨被攝物平行移動

天真無邪的孩子，活動時總是活蹦亂跳，比起清楚拍出孩子的模樣，也希望拍出孩子正在運動的感覺。圖 5-1 的孩子正在騎滑步車，大光圈及快速快門凍結了孩子的動作，但背景缺乏流動感。圖 5-2 使用追焦手法，把孩子運動時的流動感拍出來了。

無論站在哪一側，拍攝圖 5-3 時都無法避免雜亂的背景，大光圈、高速快門凍結了畫面，但背景成為視覺干擾。最後筆者選擇順光的一邊，並用追焦手法來增加照片流動感，模糊雜亂的背景。

追焦手法並非單眼相機才有，一般數位相機也可使用。圖 5-5 便是筆者利用類單 GR DIGITAL 2 所拍攝，其手法與單眼相機相同。

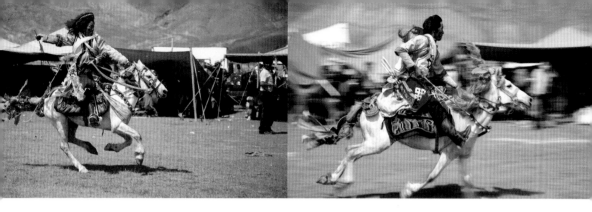

5-3 (左) | 拍攝焦段：105 mm | 快門：1/1600 | 光圈：F4 | ISO：100 | 測光模式：矩陣測光 | 拍攝模式：S 模式

5-4 (右) | 拍攝焦段：105 mm | 快門：1/100 | 光圈：F10 | ISO：50 | 測光模式：矩陣測光 | 拍攝模式：S 模式

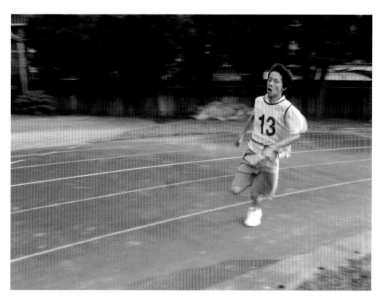

5-5 | 拍攝焦段：28 mm | 快門：1/80 | 光圈：F9 | ISO：100 | 測光模式：矩陣測光 | 拍攝模式：S 模式

📷 場景簡介

西藏

賽馬節當天，跑道兩側都是帳篷，藏族人就在帳篷內觀賞賽馬。

善用現場光源及小技巧，
拍出真實感覺的舞臺照片

絕大部分的舞臺表演為了不干擾表演者，都是禁止使用閃光燈的。
且舞臺表演的光線變化萬千，光源也來自不同的方向，在攝影上是
一大難題。想要拍攝舞臺，在設備上必須有基本要求，第一是擁有
大光圈的中、長焦段鏡頭；第二是擁有高 ISO 的相機。擁有了大光
圈及高 ISO，就擁有了快速快門，面對舞臺上的種種，都可將之永
久定格。

拍攝時：

- 選擇「點測光」或「中央重點側光」，盡量針對被攝主體測光，
 畢竟被攝主體才是你的重點，務必要曝光正確。
- 對焦模式選擇 ONE SHOT 即可，除非被攝者不斷移動位置才選用
 AI SERVO。若主體常常處在動態，光線變化也很快，建議相機可
 以設定為包圍曝光拍攝，增加成果成功率。
- 使用 AUTO 白平衡即可，因為舞臺表演燈光顏色變化多，用 M 手
 動白平衡的意義不大。拍攝時儲存 RAW 原始檔，以利後製過程調
 整出正確白平衡。相反地，若事先預知燈光變換少，則可使用 M
 手動白平衡。
- A 光圈優先模式或 S 快門優先模式皆可使用，但須注意快門速度。
 若想拍出虛幻縹緲、動靜結合的效果，可使用慢速快門。使用慢
 速快門務必搭配三腳架。

舞臺攝影技巧具備了，如同運動攝影，拍攝位置也是決定作品好壞
的成因之一。通常我們會選擇舞臺正前方，因為這樣比較可以拍出
完整的舞臺，再者可選擇與表演者平行的高度點來拍攝；但通常這
樣的位置可能人潮較多，若沒有辦法取得，那可退而求其次，在舞
臺正前方左右約 45 度的位置，高度仍然建議與表演者平行。

若初學者拍攝失敗，最常發生的原因就是「快門速度不足」。如圖

6-1 這張照片，焦段為 180 mm 長鏡頭，快門速度僅 1/50 秒，影像自然就模糊了，只要加快快門速度，就可凍結畫面了。

6-1 (左) ｜ 拍攝焦段：180 mm ｜快門：1/50 ｜光圈：F2.8 ｜ ISO：800 ｜
測光模式：點測光｜拍攝模式：A 模式

6-2 (右) ｜ 拍攝焦段：200 mm ｜快門：1/125 ｜光圈：F2.8 ｜ ISO：1600 ｜
測光模式：點測光｜拍攝模式：S 模式

6-3 ｜ 拍攝焦段：85 mm ｜快門：1/160 ｜光圈：F5.6 ｜
ISO：1600 ｜測光模式：點測光｜拍攝模式：A 模式｜林三福拍攝

相機拍攝模式（二）

入門、中階相機功能轉盤上，還會多出運動、人像、夜景人像、風景、微距等功能，讓攝影者可以根據拍攝需求運用。

運動模式

運動模式適用於拍攝移動中的景物，動作中的人物、移動的車輛等皆適用此模式，通常會搭配連拍功能來捕捉瞬間的畫面。此模式與 S/TV 模式有點類似。

人像模式

當拍攝主題為人物時，就可以選擇人像模式。此模式與 A 光圈優先模式有點類似，相機會根據鏡頭的具體情況，設定大光圈，以達到虛化背景、突顯人物主體的效果。另外某些相機也會對色調和曝光進行調整，使人物膚色更白皙、柔和（如美肌效果）。

夜景人像模式

融合夜景攝影與人像攝影這兩種不同類型的題材時，便可選擇夜景人像模式。拍攝時，相機會自動開啟慢速閃光同步功能，閃光燈照亮人物主體，慢速快門使畫面背景獲得自然的曝光效果。因為快門速度較慢，最好搭配三腳架使用，避免相機震動或晃動而造成畫面模糊。

風景模式

風景模式適合拍攝自然風光、夜景等題材。在此模式下，相機會使用小光圈，達到長景深的效果。部分相機在此模式會提高畫面銳利度，使畫面細節獲得細緻表現，並加強綠色、紅色、藍色等色彩的色調，使天空和樹木等景物的色彩更加鮮豔。

微距模式

若要拍攝近物，就可以選擇微距模式。在此模式下，相機在色調方面未有特殊處理，但光圈值會根據鏡頭情況做適當調整，基本上在最大光圈到中間 F8 的範圍內進行自動設置，強調前後的虛化效果，突顯主題，使合焦部分更加醒目。

Origin 系列 009

練好一招，從遜咖
變攝影高手

作　　　者——自然之筆
主　　　編——邱憶伶
責任編輯——陳劭頤
責任企畫——葉蘭芳
美術設計——Liaoweigraphic
董 事 長——趙政岷
總 經 理
總 編 輯——李采洪
出 版 者——時報文化出版企業股份有限公司
　　　　　　一○八○三臺北市和平西路三段二四○號三樓
　　　　　　發行專線——（○二）二三○六六八四二
　　　　　　讀者服務專線——○八○○二三一七○五·（○二）二三○四七一○三
　　　　　　讀者服務傳真——（○二）二三○四六八五八
　　　　　　郵撥——一九三四四七二四時報文化出版公司
　　　　　　信箱——臺北郵政七九～九九信箱
時報悅讀網—— http://www.readingtimes.com.tw
電子郵件信箱—— newstudy@readingtimes.com.tw
時報出版愛讀者粉絲團—— http://www.facebook.com/readingtimes.2
法律顧問——理律法律事務所 陳長文律師、李念祖律師
印　　　刷——詠豐印刷有限公司
初版一刷——二○一六年月十月二十一日
定　　　價——新臺幣三八○元
（缺頁或破損的書，請寄回更換）

時報文化出版公司成立於一九七五年，
並於一九九九年股票上櫃公開發行，於二○○八年脫離中時集團非屬旺中，
以「尊重智慧與創意的文化事業」為信念。

國家圖書館出版品預行編目 (CIP) 資料

練好一招，從遜咖變攝影高手 / 自然之筆著.
-- 初版 .-- 臺北市：時報文化 ,2016.10
面；　公分 .--(Origin 系列；9)
ISBN 978-957-13-6799-6(平裝)

1. 攝影技術 2. 數位攝影

952　　　　　　　　　　　　105018093

ISBN　978-957-13-6799-6
Printed in Taiwan